怎样学书法

名帖讲谈·欧阳询九成宫醴泉铭

主编 周鸿图

编著 高中明

浙江人民美术出版社

图书在版编目（CIP）数据

名帖讲谈. 欧阳询九成宫醴泉铭 / 周鸿图主编；高中明编著. -- 杭州：浙江人民美术出版社，2022.1
（怎样学书法）
ISBN 978-7-5340-9169-8

Ⅰ. ①名… Ⅱ. ①周… ②高… Ⅲ. ①汉字－书法②楷书－碑帖－中国－唐代 Ⅳ. ①J292

中国版本图书馆CIP数据核字（2021）第245230号

"怎样学书法"丛书编委会

主任：周鸿图
编委：王冬龄　王丽芳　王　涛　陶　钧　张爱国　韩祖耀　陈忠康
　　　徐庆华　王　涛　成　琢　余隽平　周鸿图　鲍苗苗　钮利刚
　　　蒋崇无　王惠玉　张志鑫　王爱国　蔡东方　周志跃　高中明
　　　陈绍禹　沈江涛　王云峰　冯鹏程　叶　辉　周武元　杨　明
　　　黄立权　王叔良　葛凌晓　叶晓东　汤华婷　林国良　陈士春
　　　陈　婷　陆幼君　陈志强　陈　波　李　明　王乐桥　朱　伟
　　　陈　力　庞云飞　蒋　能　麻欢敏　欧阳晓娜　王季朝　楼旭光
　　　俞国斌　徐　琳　赵技峰　陈传敏　刘雁来　马保龙　宋建安
　　　孙志庆　李沛桐　杨海平

责任编辑　杨海平　李沛桐
装帧设计　龚旭萍
责任校对　黄　静　钱偎依
责任印制　陈柏荣

"怎样学书法"丛书

名帖讲谈·欧阳询九成宫醴泉铭

主编　周鸿图　编著　高中明

出版发行：浙江人民美术出版社
地　　址：杭州市体育场路347号
经　　销：全国各地新华书店
制　　版：杭州真凯文化艺术有限公司
印　　刷：浙江海虹彩色印务有限公司
版　　次：2022年1月第1版
印　　次：2022年1月第1次印刷
开　　本：889mm×1194mm　1/12
印　　张：6
字　　数：78千字
书　　号：ISBN 978-7-5340-9169-8
定　　价：80.00元

如发现印装质量问题，影响阅读，请与出版社营销部联系调换。

前 言

周鸿图

"怎样学书法"丛书共六册，分别为：《名帖讲谈·欧阳询九成宫醴泉铭》《名帖讲谈·唐摹王羲之兰亭序四种》《名帖讲谈·颜真卿自书告身帖》《名帖讲谈·礼器碑》《名帖讲谈·乙瑛碑》《名帖讲谈·李邕李思训碑》，这是我们给书法学习者的一份礼物。

当下出版的书法碑帖虽然极其丰富多样，但如果细心翻阅，会发现多数字帖只有法帖图版，文献资料属性强，缺少关于如何学习书法方面的知识及前人经验的介绍与指导。大部分碑帖只有极简的文字说明，使人感到编辑出版书法字帖似乎成了一件简单容易的事。有鉴于此，"怎样学书法"丛书在编辑过程中特将技法知识及讲解贯穿其中，其宗旨是为学书者提供一套系统讲解书法的学习丛书，同时也引述了前人的学习经验，便于学书者了解和借鉴，尽力引导学书者走一条正路，沿袭前人学书法则，以抵御时下盛行的浅薄书风。因此本丛书用较多篇幅介绍基础知识，阐述经过历史检验并共守的学习方法。关于各帖在临摹学习中普遍所存疑义，则以问答的形式进行阐释，列举学书者关注的热点问题进行释疑解惑，旨在引导入帖门径。学习书法的关键在于循正路入门，虽时移世易，但前人所总结的学习方法，仍然要遵循守护，不能以时代不同而变易。书法是一门浅则称毛笔字，深则为书法的学问，而我们所学习的法帖又称为法书，为历代所共同推崇。千百年来，留下法书的大书家不过寥寥数人而已，后人必须依法学习，遵守其本体的法则，这就是学书为何要临帖的道理。在学习的过程中，对于书法本体的技艺要深入了解及实践，逐渐提高审美和鉴赏的眼光。只有眼光提高了，才能领会经典法书之妙。起点高则眼光高，方不会被流行书风及伪传统所蒙蔽。流行的东西在各个时代都存在，不足为奇，只要我们审美见识高、取法高，就不会被其所左右。近几十年来的书法学习热潮，其实仍停留在较浅的层面上，易普及却难于深入。各种文艺思潮的交汇，名与利的诱惑，沉潜者少，追逐速成者多。急于事功的学习，肯定是一条更加漫长的弯路。我们知道，书法包含两块学问，一是书法本体的学问，二是与书法相关的涵养及学问。文学修养、人生阅历及人格品行等方面，都属于书外功，它们相辅相成，缺一不可。有志者应书品人品兼修，如此所作之书，气质、气韵必将远离低俗，所谓人品高书品亦高。在当今便捷的学习条件下，有志者应坚持深入学习历代经典法书，将理论与实践相结合，勤于吸收总结前人的学习经验，如此方能不负宝贵的青春年华。

二〇二二年春于杭州

目录

1 一帖一谈 ················ 一

2 一帖九问 ················ 二

3 举要讲解 ················ 六

　【点画】················ 六

　【结字原理】············ 一〇

4 临帖演示 ················ 一三

5 欧阳询九成宫醴泉铭原帖 ···· 一九

一帖一谈 1

欧阳询（五五七—六四一），字信本，潭洲临湘（今湖南长沙）人，陈武帝永定元年生于广州。历经陈、隋、唐三朝。官至银青光禄大夫、太子率更令、弘文馆学士，封渤海县男。

欧阳询初学梁陈时风，再而师北齐刘珉，得『二王』笔墨。其后参学索靖章草，领悟沉着痛快，用笔三昧，综合六朝精华，裁成一相。纵观欧阳询的一生，由于少壮时期的颠沛流离和后来的仕途权力斗争等原因，他逐渐形成了谨慎、内敛的性格，也直接影响到『欧体』这一方整谨严、静穆奇险的楷书书体的形成。他的字始终表现为一种封闭结构，冷峻异常，使人难以接近。在他一生的作品当中，年代越早，这种风格倾向也越明显。从欧阳询五十五岁时书写的《姚辩墓志》来看，欧阳询中年的书法风格紧密瘦硬，甚至偏于枯索。到了晚年的《化度寺碑》和《九成宫醴泉铭》，才明显增加了醇厚的意味，真正达到了骨肉相称、圆融中和的理想境地。《九成宫醴泉铭》历来为书家推崇，是欧阳询七十六岁时奉敕经意之作。此碑为初唐经典，方笔之宗，然又方中寓圆，含蓄停匀。学书者可以先以此碑入门，学习欧体结体严整、用笔平正的基本特点。稍有基础后再结合欧阳询的其他碑墓迹传本，如《仲尼梦奠帖》《卜商读书帖》等，得其用笔消息，体会欧阳询孤峰崛起、四面削成、惊奇跳骏若武库矛戟的用笔结体特征。

《九成宫醴泉铭》书风受北朝墓志等影响，笔势方峻凌厉。欧阳询用方笔有自己的特点，并非简单地用切笔。从行楷书墨迹中可以看出其凌空取势、振迅用笔的特点，方中寓圆，凌厉中有蕴藉。

另外，不宜在模糊的碑刻中求古意与拙趣。很多初学者仅从表面的信息中判断用笔，学了几年乃至几十年，仅学到点画严谨整齐的特点，更有甚者写的字变得刻板拘谨，只是机械的仿宋体。学书当从古人墨迹下笔处入手，须仔细揣摩其下笔手法，如蔡邕的《九势》、卫夫人的《笔阵图》、王羲之的《笔势论十二章》，论述点画用笔详尽可信，可资参考。应避免依样画葫芦式地写字形。

《九成宫醴泉铭》的结体体长。受『二王』及北朝墓志影响，欧阳询结体一改魏晋时的横势为纵势。险中寓平，字字尽意，奇正相参。学其结构应采取摹写的方法，『临』得神气，『摹』得位置，二者不可偏废。摹帖愈精愈佳，务使做到心眼准程，精准不差，渐渐能意在笔先，心中有数。笔法与结字是紧密相关、不可分割的辩证关系。如果完全抛开笔法谈结构，既有悖于传统的书学理论，又易流于视觉艺术的形式化范畴。要知笔法与结字密不可分，割裂二者之间的必然联系，即陷入教条模式，从而错解书法艺术的真谛。

《九成宫醴泉铭》既平正又险绝，是欧阳询的巅峰之作，学书者应循序渐进，从平正入手。首先要做到字形平正安稳，不论笔画多寡，都应妥帖处理，得有秩序，使横直相安，端庄匀称。做到这一点，基本上做到了平正。结字不妙在奇变，所以孙过庭云：『既得平正，务追险绝。』险绝奇变是学习中重要的内容，也是学书人要一番心力去研究攻克的课题。要做到结字『平中寓险』绝非易事。项穆在《书法雅言》中云：『所谓正者，偃仰顿挫，揭按照应，确有节制是也。所谓奇者，参差起复，腾凌射空，风情姿态，巧妙多端是也。奇即连于正之内，正即列于奇之中。正而无奇，虽庄严沉实，恒朴厚而少文。奇而弗正，虽雄爽飞妍，多谲厉而乏雅。』指出了奇正之间的辩证关系。《九成宫醴泉铭》点画有长短、方圆的变化，结字有疏密、向背之妙，既妙接『二王』又有新意，学书者需多研习体悟！

一帖九问

一、《九成宫醴泉铭》适合初学者学习吗？

任何经典楷书法帖都适合初学者学习。尤其是《九成宫醴泉铭》。

初学书法当以书法四要素入门，即：执笔法、腕法（指肘法）、笔势法、点画法。（参见周鸿图《褚遂良阴符经笔法解读》）前三法为最后者服务，熟透点画法又需要长期体悟前三法，达到心手基本相应。孙过庭在《书谱》中云：'初学分布，但求平正；既得平正，务追险绝；既得险绝，复归平正。'欧阳询是唐代杰出的书法家，在书法史上有着极其重要的地位，名冠'初唐四家'之首，一千多年来，影响了无数书法家。

《九成宫醴泉铭》是其晚年代表作，整体结构取纵势，字势险峻峭拔，庄严凝重，亭亭玉立，中宫紧收，毫无松散轻浮的意态。首先要做到字形平正安稳，不论笔画多寡，都应妥帖处理，使横直相安，端庄匀称。初学时切不可描头画尾，刻舟求剑。再兼学欧阳询《仲尼梦奠帖》《卜商读书帖》等墨迹，得其生动活泼的用笔消息。

二、欧阳询《九成宫醴泉铭》多用方笔，怎么看待方圆之笔？

《九成宫醴泉铭》多方笔，前人有方中寓圆、圆中寓方之说。方圆本为辩证关系，《九成宫醴泉铭》多方笔，但和欧阳询的墨迹本的方笔又不一样，这就是碑刻和墨迹的区别，碑有刻手本身的条件局限，又有日久风化和后世诒凿的情况，其笔墨信息失真、内容丢失的情况太多。所以米芾说石刻不可学，必以墨迹观之。

学书者不能不看到一个方就画一个方，看到一个圆就画成圆，还需从手法上来研究。《九成宫醴泉铭》起笔多凌空取势，逆势行笔，收笔力收，体貌峻爽，实则圆通。不能描字画形，以致于点画张牙舞爪，还是要保持点画的含蓄圆润，寓圆于方。

三、如何掌握欧阳询《九成宫醴泉铭》的'险峻'？

《九成宫醴泉铭》既平正又险峻，欲得险峻，先求平正。字能平正之后，再求险绝，此是次第，不可本末倒置。学书能得平正，已属可观。平正既指结体又指用笔，用笔先得沉静有力，横直相安，结字再得安稳，即属平正。要达平正之目的，即使专心学书也要数年可期。既得平正，次追险绝，此又是一境。未到此地步，无论如何不可早求奇险，此是大忌。早学奇险，点画之奇险。未到此地步，无论如何不可早求奇险，此是大忌。早学奇险，点画跳宕，字不入门，时间空耗。

学书的过程，是不断欣赏法书，不断提高眼界的过程，只有下苦功，眼

界才能提高，所以说欲求险绝先要做到平正，平正至极，自然过渡至险绝。险绝即是有意象有奇妙处，并非死记硬背前人字法，而是在有意无意中生发的。

四、有评价说欧阳询内擫学右军、颜真卿，外拓学大令，是指体势还是指用笔？

内擫与外拓始见于袁裒《评书》：『右军用笔内擫而收敛，故森严而有法度；大令用笔外拓而开廓，故散朗而多姿。』

后人关于内擫笔法与外拓笔法的揣摩均基于上述所说。右军用笔笔力收敛于点画之中者多，故袁裒称之为内擫。大令用笔笔力伸张于外者多，并非右军用笔没有外拓。大令用笔没有内擫。此理用于欧阳询和颜真卿也是一样的。

令性情不同，一敛一展，故其表现也有区别。

故敛笔为阴，展笔为阳。故敛笔森严有法度，展笔散朗而多姿。右军与大令特点约而言之，是说大令笔力伸张于外，并非没有内擫的用笔。这是根据二人特点约而言之的。

这是袁裒对『二王』书法的理解，应该说很有见地。

必须研究执笔。因为执笔法是笔法的核心内容。不明执笔，遑论用笔！执笔与用笔密不可分，执笔如有误，以用笔弥补是不可能的事。历代论述执笔的文字不少，其中唐人关于执笔的阐述占据了相当重要的地位。韩方明在《授笔要说》中云：『夫把笔有五种，大凡管长不过五六寸，贵用易便也。第一执管。夫书之妙在于执管，既以双指苞管，亦当五指共执，其要实指虚掌，钩擫讦送，亦曰抵送，以备口传手授之说也。世俗皆以单指苞之，则力不足而无神气，每作一点画，虽有解法，亦当使用不成。』其中第一执管法最为合理，是五指共执法，亦称『双苞』，与『单苞』三指执法（有点像今天拿钢笔的手法）相对。韩方明已指出『单苞』之不足，肯定了『双苞』的正确性。『双苞』即是沈尹默先生所倡导的五字执笔法。

这里摘录一段沈尹默先生有关五字执笔法的文字：

『书家对于执笔法，向来有种种不同的主张，我只承认其中一种是对的，因为它是合理的，那就是由『二王』传下来，经由唐朝陆希声所阐明的：擫、押、钩、格、抵五字法。』

笔管是由五个手指把握住的，每个手指都各有用场，前人用擫、押、钩、格、抵五个字分别说明，是很有意义的。五指各自照着这五个字所含的意义去做，能够照这样做到，可以说已经打下了写字的基础，走稳了第一步。

五、为什么说五字执笔法是学书者必须研究和遵循的方法？

执笔是学书的第一步技法。如果以学书作为陶冶性情的爱好，无需对执笔法过于深究。但对于对书法有所追求，以继承传统书学为己任的人来说，

六、为什么学习书法首先是学用笔？什么是因势生形？

毛笔属软笔，笔毫由动物毛如狼毛、羊毛等捆扎进笔杆中，有主毫与副毫之分，呈锥体状，因此要掌握好很不容易，不像用硬笔那样随意方便。毛笔书写中想让笔锋如意适用，不仅要学习书法艺术，更要善于总结执笔与用笔技巧。前人的法书用笔技巧很高明，晋唐以来的大书家总结出很多经验与理论，都谈到笔法难于掌握。赵孟頫说：『书法以用笔为上，而结字上须用功。盖结字因时相传，用笔千古不易。』因此掌握用笔的手法，精研用笔的手法，是从初学至久学的必经之路，是学书者毕生求索的事情。用笔手法不是轻易能掌握的，书圣王羲之的书法，历代书家都在研习，于执笔用笔方面打好基础。有通过多年的学习实践，才能体会书法的博大精深。境界不同，只时感叹，八十几岁才看懂一点，说明其笔法之微妙。因此学书者务必早识正途，不管世风如何浮躁，始终坚持严谨学风，于执笔用笔方面打好基础。

因势生形，首先应弄懂何为笔势，然后才可能领会用笔如何决定结构，即因势生形。

沈尹默解释笔势云：『笔势乃是一种单行规则，是每一种点画各自顺从着各自的特殊姿势的写法。』由此即知笔势是指每一点画特殊姿势的书写动作。

书法三要素为：笔法、结字、章法，其中笔法最难，因为笔法的精进需要老师的指导，自学难以弄懂，挥运之际的经验、体会，很难用文字描述。执笔、用笔的方法一定要有实践经验，要有懂书法核心的技艺的老师口传手授，就像学任何技术一样，要手把手示范，何况笔法属于书法核心的技艺，更是如此。一般来说，学习毛笔字，掌握一些简单的手法并不难，但要精研就远远

写字时要相应地转换不同的姿势，才能达到不同点画的审美意象，达到形神兼备的最高境界。如横鳞竖勒，是讲横画、竖画的姿势动作，这是对学书者的要求。如果没有笔势书写的点画，虽偶然会书写出合于法度的力势形态，但只是浮光掠影，并无价值。

掌握笔势即是按照正确的方法，对每一点画的姿势动作勤学苦练、了如指掌，没有几年功夫是不可能做到的。掌握了笔势才有可能因势生形，由其力势带动全字，即可影响其结构形态。笔势属于笔法中的内容，这是重中之重，力势亦在其中。一般来说，我们容易将笔势理解为力势，其实这是有区别的。前人对笔势的认识，也是逐渐积累，不断改进的过程，不可能一步到位。

前人谈书法，常常提到『笔势』『体势』『字势』等。体势、字势是指字形结构的形势，与上面所说是有区别的。

七、学习欧阳询《九成宫醴泉铭》时间很长了，但感觉没什么进步，这是什么原因？

如果临帖只知在外形上求相似，以结字相像为目标，是不可能有多大进步的。书法三要素为：笔法、结字、章法，其中笔法最难，因为笔法的精

不够了。所以要真正学习传承书法艺术，只有找到有实践经验的老师，才能循正途入门。

至于没有进步的原因，一言以蔽之，就是方法不对，盲修瞎练，当然谈不上会有很大的进步。

八、学欧阳询《九成宫醴泉铭》，怎样才能入帖？

一般来说，初学以学像为目标。如小孩学书，模样绝像为佳。若成人学书，须识拟像一途有浅深之差别。浅者不懂用笔手法，粗看相似，实为描画所成，因不明法帖用笔手法，其像在表皮。虞世南云：『夫未解书意者，一点一画皆求像本，乃转自取拙，岂成书邪！』讥此表象之像为『转自取拙』，不可谓不严重。深者研习其点画用笔，用笔具筋骨，至于结构，亦以掌握结字规律为上，并非一定要临得一模一样。临书的目的在于合其手法，掌握用笔与结构规律，渐渐合其主旨，合其手法，合其气质，以至合其神韵。务必先立筋骨，再使骨肉停匀，如此则为『真像』。即使他肥汝瘦、他长汝短、他藏汝露、他曲汝直等等，均是『真像』。

九、楷书和行书的关系是什么？

存世行书中分两类：楷书入行者为行楷，草书入行者为行草。王右军《兰亭序》，陆柬之《文赋》，欧阳询《梦奠》《张翰》《卜商》，李北海、赵子昂等行书作品皆以楷入行，行间楷意，体势端正，纵兼一二草字，体势上亦取端正。

王献之、颜鲁公、米芾书，虽为行书，行间草意。并不是大量用草书，而是体势和行气上多取草意。

至明代，中堂大轴书多行草。楷书入行难，难在体势上。体势上纵横有度，遵循八法，要求精谨，无真书功夫写不得，非长年攻真书者不能为。草入行相对容易些，因减笔取流动之势，行气活泼，故易粗成。所谓粗成是指表面错落缤纷，却难入行家法眼，其实并非行草之真功夫。行书笔法即在真书中。如王羲之《兰亭序》、陆柬之《文赋》是行书，也可说是行楷书。褚遂良《阴符经》、颜真卿《自书告身帖》中又有行书笔意。

真书快写即行书，行书慢写即行楷。晋唐时期真行即如此，赵松雪亦大多如此。

举要讲解【点画】

点的变化

上点 欧体上点较重，字形饱满，形方势圆。用回形起笔，落笔后向左上翻折旋右下行，暗收笔。

右点 S形下笔，下笔后振动笔锋，运笔过程始终是动势，左向腹部收之。

下点 多用于宝盖头左侧点画，势向下。衄挫下笔，下笔后振动笔锋，运笔过程始终是动势，无垂不缩、无往不收。

右上点 如短撇，策势就右揭腕，略驻笔疾行接下笔。

左点（挑点） 衄挫下笔，下笔后振动笔锋，势向右上挑出，接下笔，须有呼应之势。

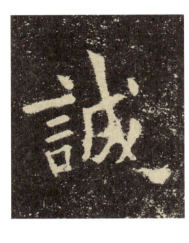

右下点 多接上笔，衄挫振动右旋行笔，再向左力收之。

左上点（侧） 侧法，不得平其笔，当侧笔就右为之，手腕振动挫锋，得势出之接下笔。

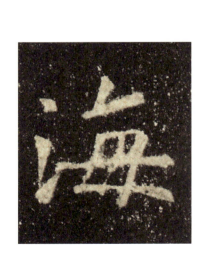

左点 衄挫下笔，下笔后振动笔锋，运笔过程始终是动势，左向腹部收，向右出之接下笔。

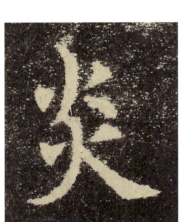

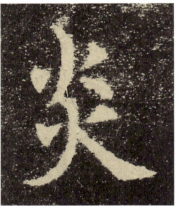

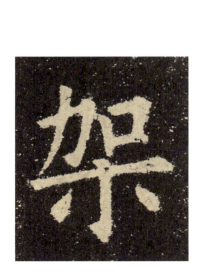

六

横的变化

长横（玉案） 衄挫横下笔，下笔即立即正，迅速向上提笔，调锋蓄力后逆势涩行，至末端提按蓄力收笔。

凸横（勒横） 衄挫起笔，起笔即立即正，调锋上提蓄力涩行，行笔如右勒马缰，至笔端提按收笔。

凹横 凹横，形凹。搭锋略驻笔调锋涩行，至笔端暗收笔。

腰细横 衄挫下笔，调锋蓄力上提向右涩行，中段提笔略高，但不得滑过，仍须涩行。至末端提按收笔归正。

竖的变化

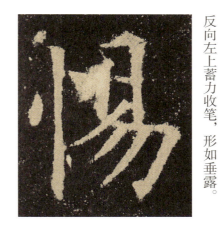

直竖（垂露） 衄挫下笔，指、腕、臂并用，下笔后略驻笔蓄力，逆势节节涩行至末端，蹲锋提笔，反向左上蓄力收笔，形如垂露。

右弧竖 接上笔提按转笔，指、腕、臂并用，下笔后略驻笔蓄力，逆势节节涩行至腰部，再提笔蓄力勒行至末端，蹲锋得势出钩。

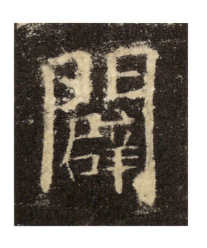

左弧竖 衄挫下笔，指、腕、臂并用，下笔后略驻笔蓄力，逆势节节涩行至末端，蹲锋反向左上蓄力收笔，形如垂露。

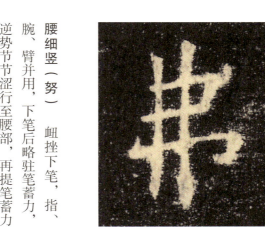

腰细竖（努） 衄挫下笔，指、腕、臂并用，下笔后略驻笔蓄力，逆势节节涩行至腰部，再提笔蓄力勒行至末端，蹲锋反向左上蓄力收笔，形如垂露。

撇的变化

直撇（犀角） 直撇宜挺直，起笔策势右揭腕微驻迅出，指、腕、臂并用，向左下旋出，如篦发涩劲而畅腕。

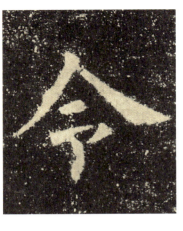

弧撇（勾镰） 弧撇、竖撇宜势长，上翻下笔，背势上揭腕微驻迅出，指、腕、臂并用，向左下逆势节节涩行，腰略提笔䅣挫。

捺的变化

直捺（金刀捺） 此捺形类似金刀，接撇收笔空中取逆势涩行，指腕并用，节节暗折下行。形似直实曲。『奉』字的捺脚圆转含蓄。

尖头捺 此捺起笔形尖，接上收笔空中取逆势涩行，指腕并用，节节暗折下行。『麗』字的捺脚有立撑之势，须顿折涩出。

长捺 长捺起笔形方面含蓄，接上三曲折收笔取逆势如S形，起笔形方，指、腕、臂并用，节节暗折涩行。此捺腰略挺，有右包之势。

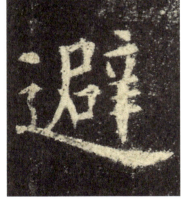

短捺 此捺起笔形尖，接上收笔空中取逆势涩行，指腕并用，节节暗折下行。『微』字的捺脚起笔微露虚起，有舒展右撑之势，笔力雄壮。

钩的变化

竖钩（趯钩） 中竖钩，取逆势䅣挫下笔，振锋立笔铺毫行笔，至末端蹲锋得势而出，出则暗收，呈努劲之势，体要领在于腰宜挺，须壮。

横钩（趯钩） 横势腰挺势勒，运腕涩行至右下，下按再提笔右蹲锋得势而出，出则暗收。

斜钩（玉钩，转钩） 下笔藏锋振动下行，不可一味顺笔，迟涩取逆势，指、腕、臂并用，向右下发力至钩处存锋得势出之。"我"字用斜钩，蹲锋得势而出，出则暗收。

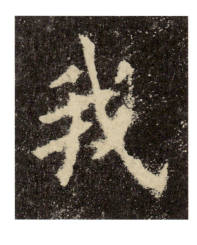

高钩（浮鹅钩） 即竖弯钩。此钩用转法，转锋涩出，左右回顾，含蓄蕴藉。

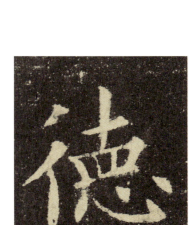

卧钩（心钩） 接上点指腕并用，逆势节节涩行，腕至出钩处蹲锋得势出钩，出则暗收。

横斜钩 横斜钩，宜高耸，势如斜钩。

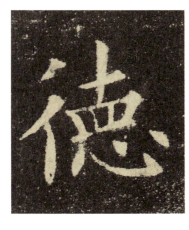

折的变化

直厥（横折） 折锋起笔，横势行笔，勒势至折处，趁侧势提笔折腕折笔，如壮士断腕，再振锋逆势行笔至末端收笔。

弧厥 即弧折笔，弧横取策势行笔至折处，右揭手腕，换面折锋，写短撇，力送末端接下笔，用笔要疾涩。

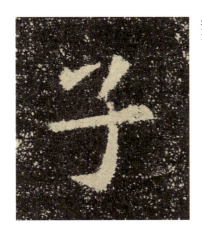

高厥（曲尺） 即横转竖钩，横至转处提按再衄挫下行写竖钩，注意不能写得刻板，横竖都得有曲劲之势。

矮厥（劲努） 即横折钩，横至折处提按下笔或翻折下笔，笔得势按再衄挫下行笔，至钩处趯锋出笔，稍向左下行笔，须含蓄内收。

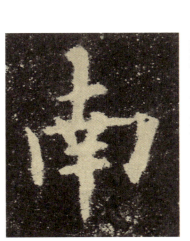

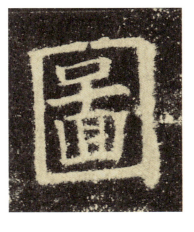

【结字原理】

排叠

笔画的排叠，既要疏密均匀、长短合度，还要有一定的笔力，不得堆如算子。

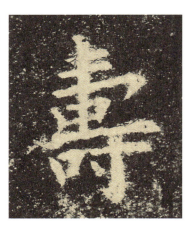

顶戴

指写上大下小之字或上重下轻之字时，须顶正不偏侧，稳重不漂浮，不能头轻尾重。

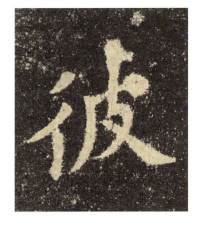

避就

避密就疏，避险就易，避远就近，使字中笔画变化得当，彼此映带合宜。『彼』字四撇四个方向互相映带，深合避就之法。

穿插

书写左右结构的字时，须相互渗透、相互补位，避免碰撞，虚实相生。『临』字的右横和下部的口，都要和左边形成整体，避免呆板。

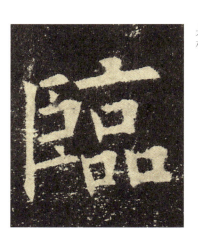

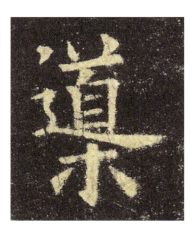

向背

向者如二人相对，背者如二人背对背。须于笔中运用而生，上下横势则称之为偃仰、仰覆。

偏侧

写笔画结构平正的字时，也要根据形势偏侧、欹斜，平面寓波，曲中求直。笔画结构偏侧、欹斜的字，要斜中取正，把握重心，即『偏者正之』。

挑窕

字的形势，有须挑窕的，其余部分必定偏侧紧密，饱满方正。字形虚空之处要加以挑、右边须挑窕。

贴零

这类字下部点画零碎，要写得紧凑，位置要准，若即若离，以免显得零碎无章。

粘合

要让字的各个部分彼此关联，顾揖照应，切忌分散支离。

捷速

这类字两边的笔画，书写时用笔要迅捷，不宜迟缓，要遒劲有力，圆健自然。

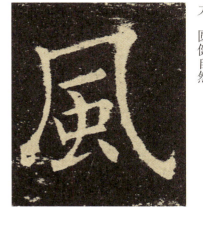

满不要虚

书写包围结构的字时，内部要饱满，外框要紧凑，疏密需得当。

意连

结字中有些字的点画虽然支离散断，但笔势、笔意要绵绵不绝，笔断意连，互相照应。

覆冒

此类字上部大、下部小，在书写时如同覆盖，上部须舒展，以覆盖住下部笔画。下部须收紧，重心要平稳。

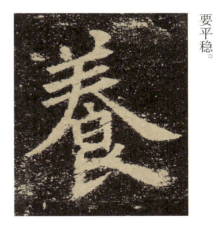

垂曳

垂曳类的字末笔竖画，笔势是下垂牵引，右垂左收。

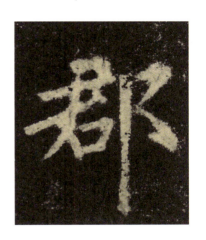

借换

古人常将合体字的点画互借，或者左右互换，或将上下结构改为横向并排结构，使字形有新意，显得活泼生动。

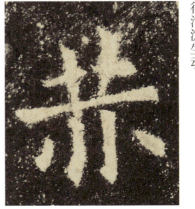

朝揖

书写由两个或两个以上部件组合而成的合体字时，须相互顾盼，彼此呼应，避免松散。

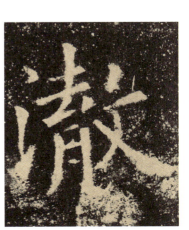

救应

每作一字，一笔落下都要考虑下一笔如何承应、如何回护。要意在笔先，才能胸有成竹，使整个字结构完美。

附离

字的各个组成部分，要互相映带呼应，不可离散，要以小附大，以少附多，宾主明确，各得其所。

回抱

回锋向内，转笔勾抱者，要宽狭合宜，太宽则显得散漫松弛，太紧则显得逼仄窘促，要领在"抱"字。

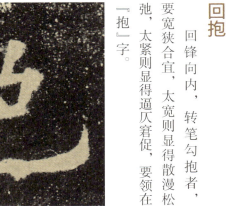

包裹

全包围或半包围结构的字，有上包下、下包上、左包右、右包左等不同情况，这些笔画都要写得端庄方正、劲健有力，着意在"包"。

小成大

小的点画、局部，对整个字的构成所起的作用往往是很大的。一个小点画的位置，大小、方向掌握得不好，可能导致整个字的失败。

各自成形

构成字的各个部件，不论是组合成一体也好，单独分开也罢，疏密大小、长短阔狭都要匀称，整体和谐。不仅各部件，各个笔画也是如此。

相管领

管领是说上管下、前领后，上要覆下，下要承上，上下、左右、前后都要彼此顾盼，不失其位。

却好

字的包裹斗凑、揖让匀称、结构妥帖，都要恰到好处。"却好"，就是恰好之意。

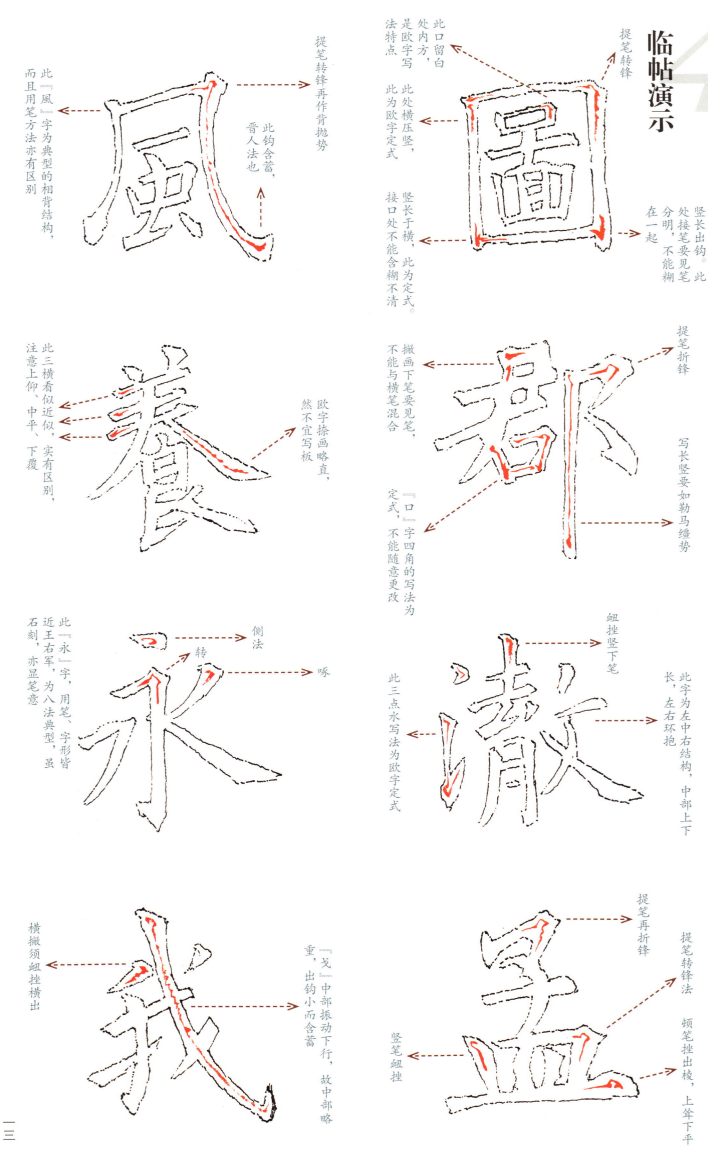

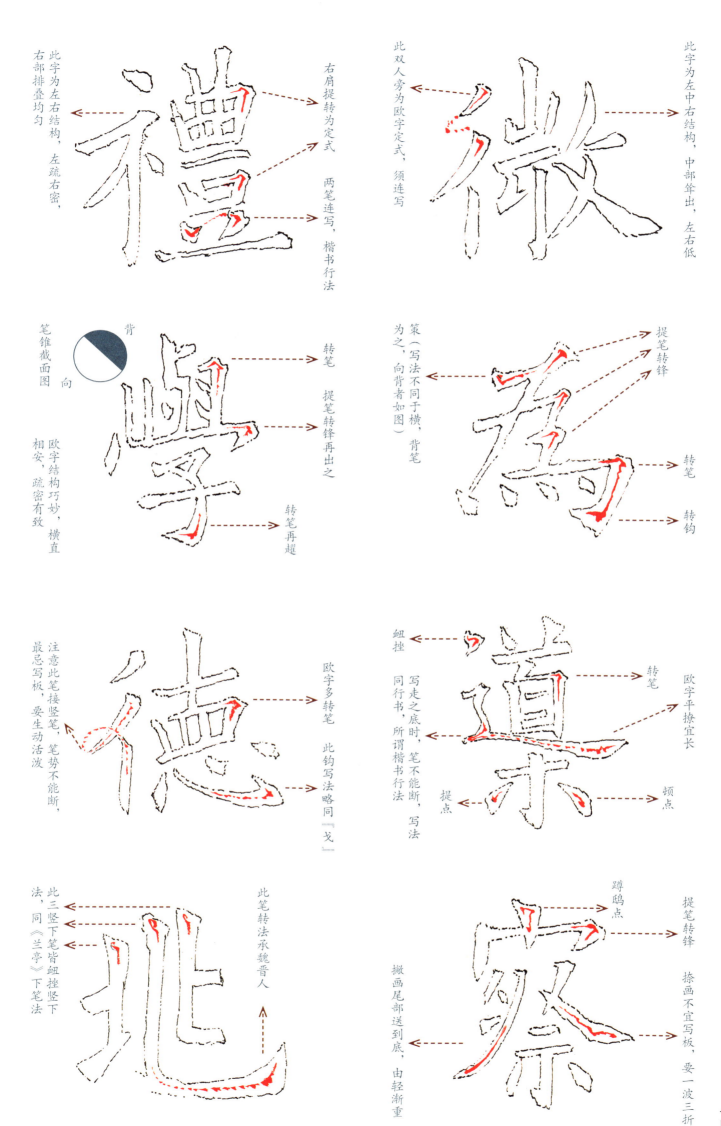

維貞觀年孟夏之月皇帝避暑乎九成之宮此則隨之仁壽宮也冠山抗殿絕

凿為池蹊水架楹
巘涑關高閣周建長
廊四起棟宇葛臺
榭參差仰視則遙遷

百尋下臨則峰嶸千仞珠璧交暎金碧相暉照灼雲霞蔽虧日月觀其移山廻澗窮

泰極侈人從欲良是深尤至於炎景流金無鬱蒸之氣微風徐動有淒清之涼信安

5 欧阳询九成宫醴泉铭原帖

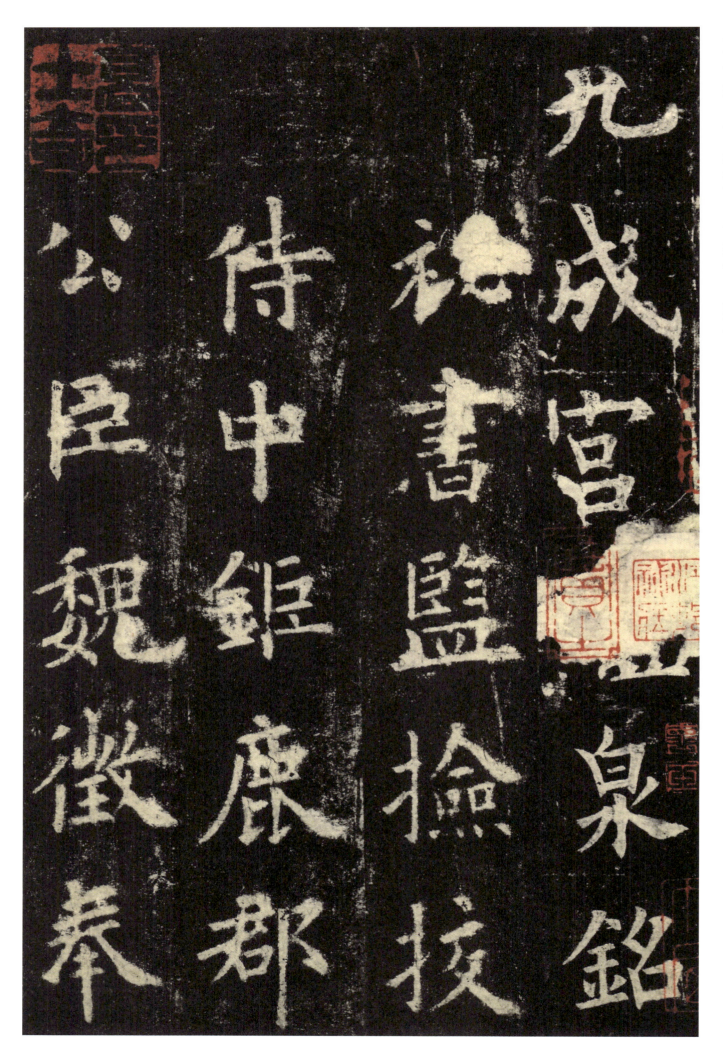

九成宮醴泉銘　秘書監檢校侍中、鉅鹿郡公，臣魏徵奉

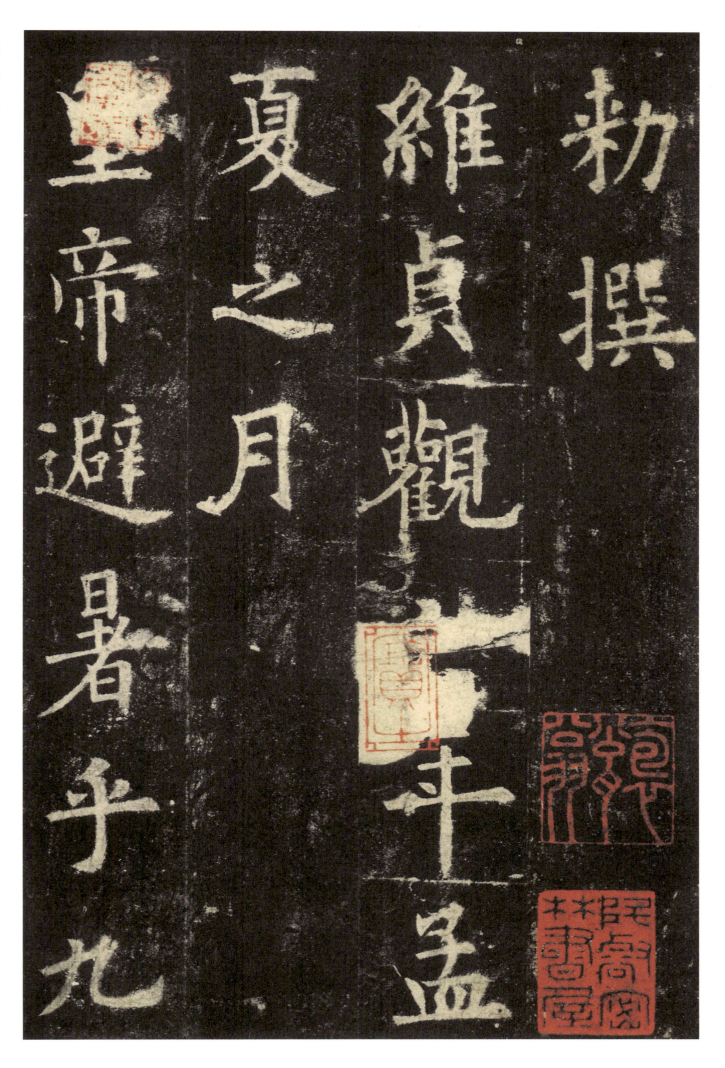

敕撰。维贞观六年孟夏之月，皇帝避暑乎九

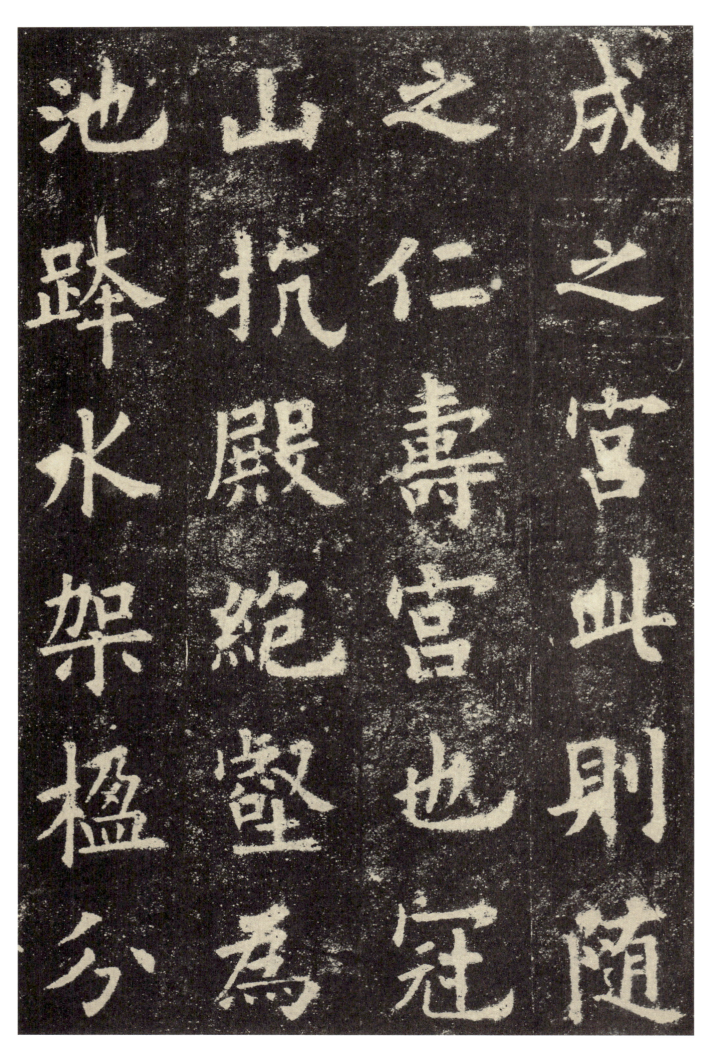

成之宫,此则随之仁寿宫也。冠山抗殿,绝壑为池。跨水架楹,分

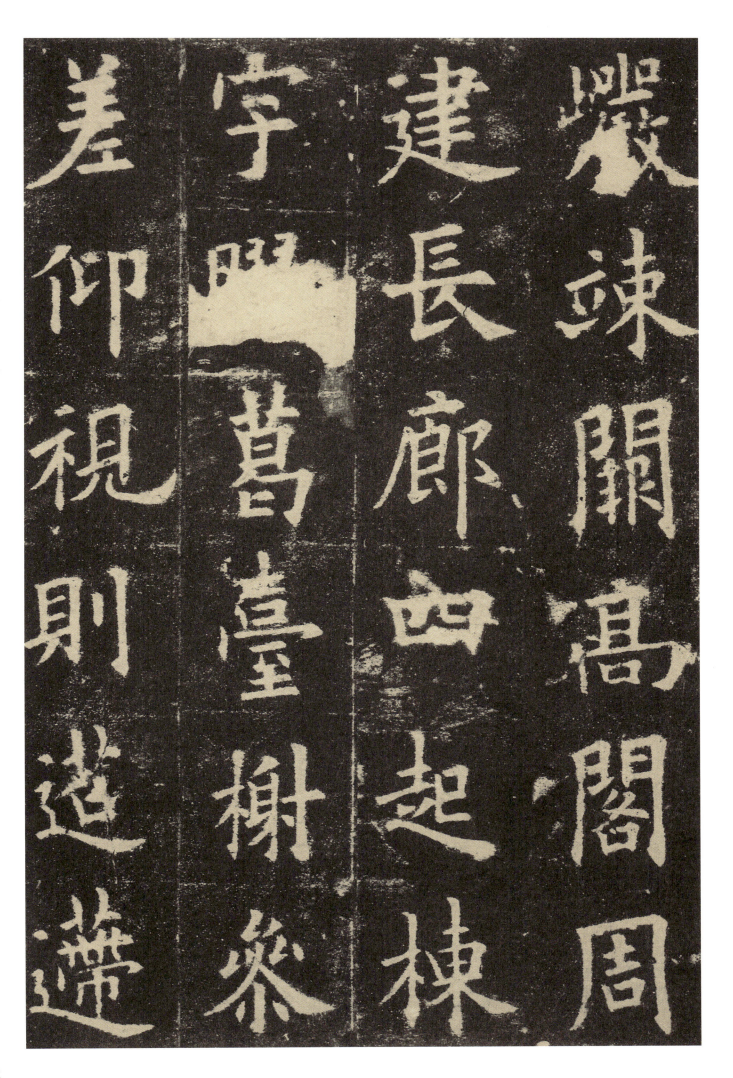

岩竦阕。高阁周建，长廊四起。栋宇胶葛，台榭参差。仰视则迢递

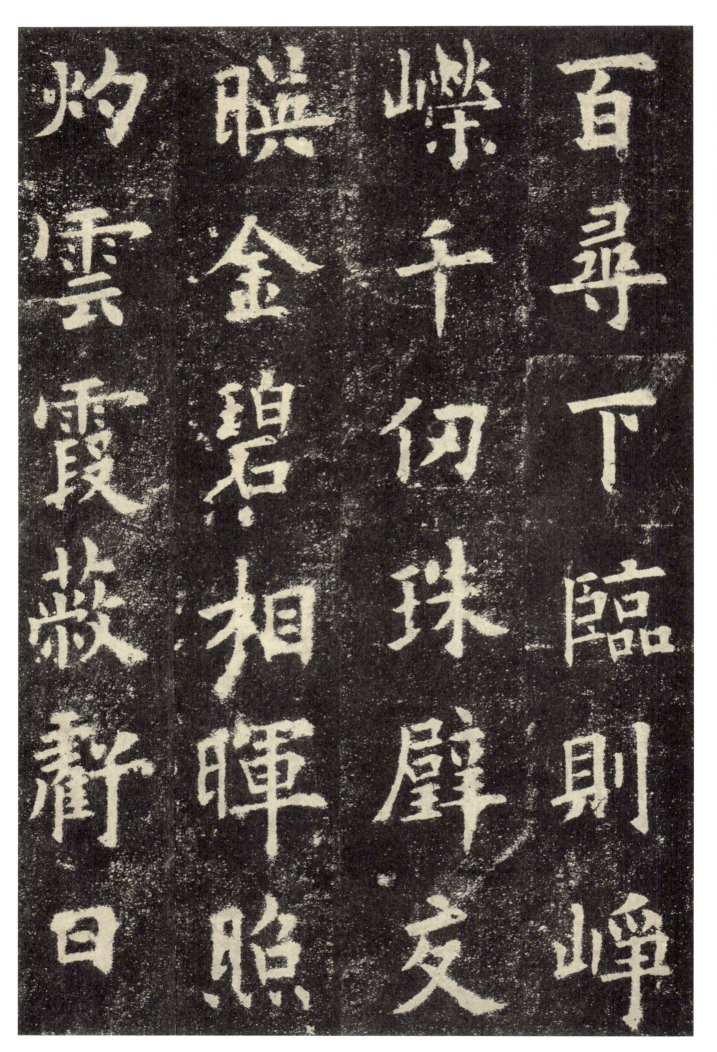

百寻，下临则峥嵘千仞。珠璧交映，金碧相晖。照灼云霞，蔽亏日

月，观其移山回涧，穷泰极侈，以人从欲，良足深尤。至于炎景流

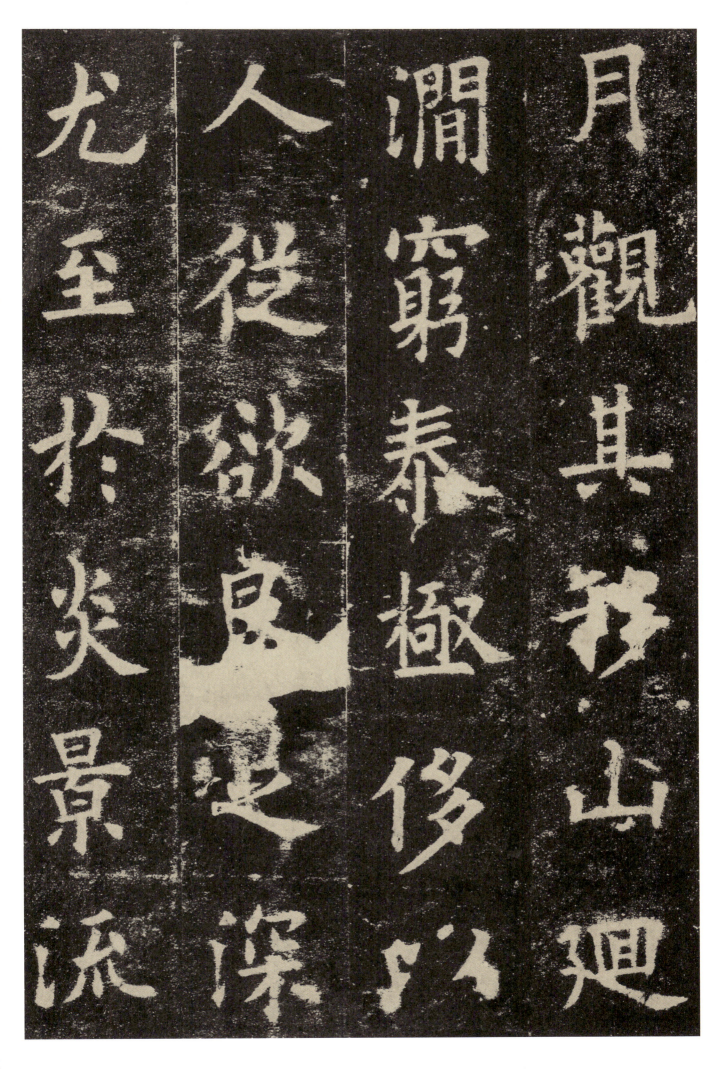

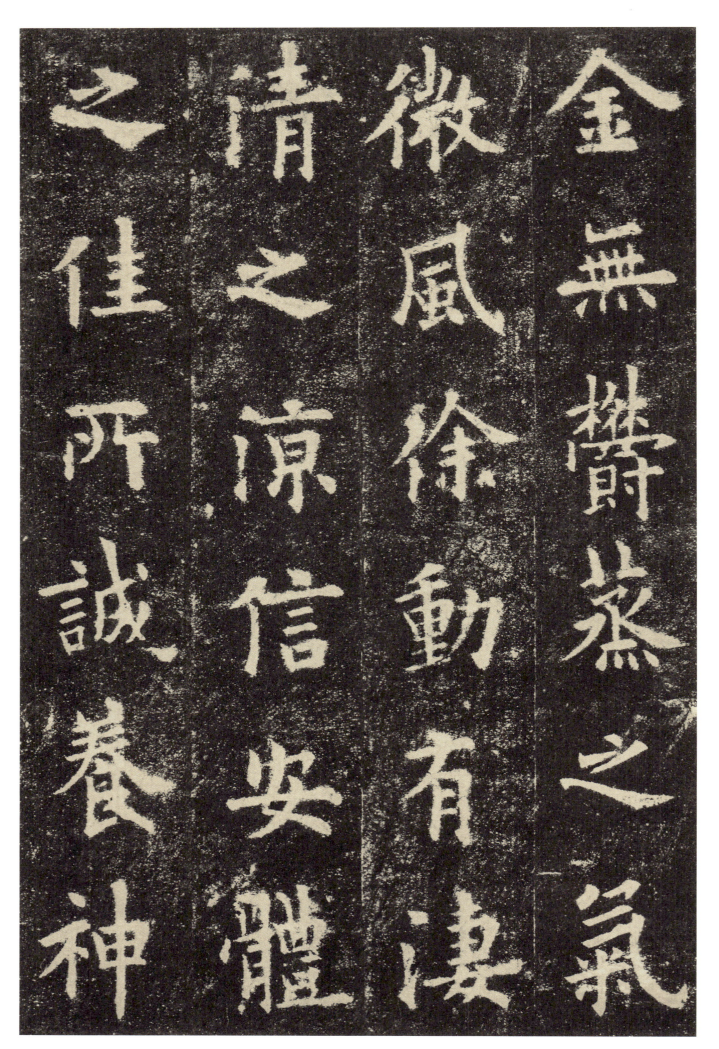

金,无郁蒸之气;微风徐动,有凄清之凉。信安体之佳所,诚养神

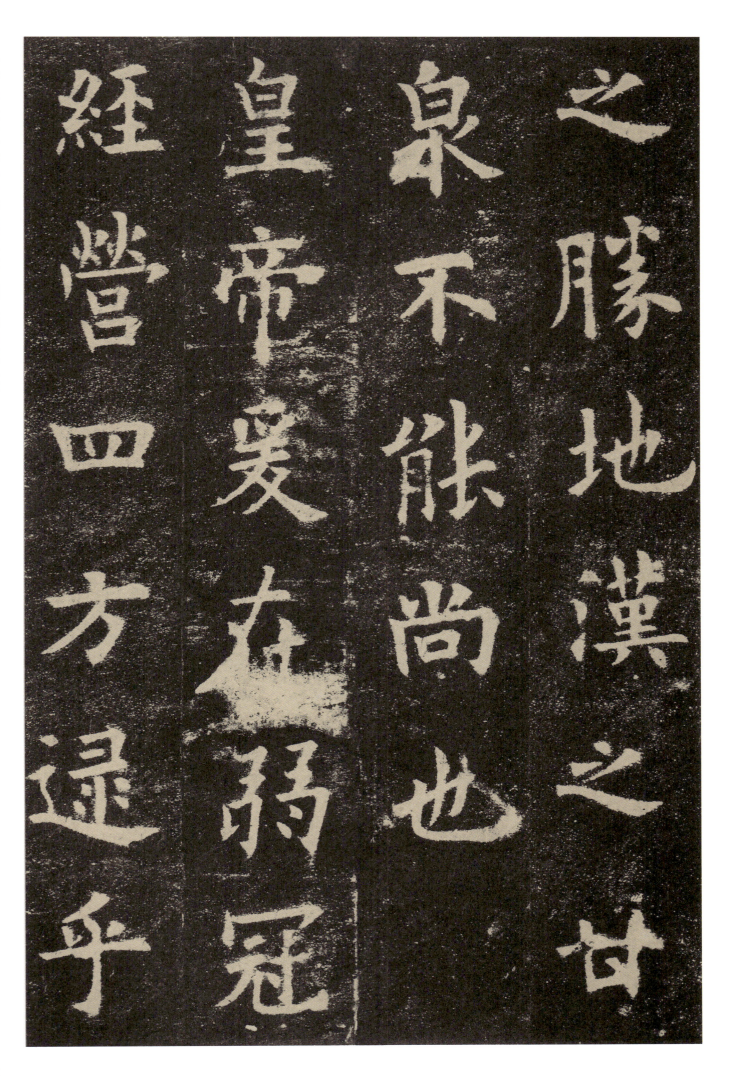

之胜地。汉之甘泉,不能尚也。皇帝爰在弱冠,经营四方,逮乎

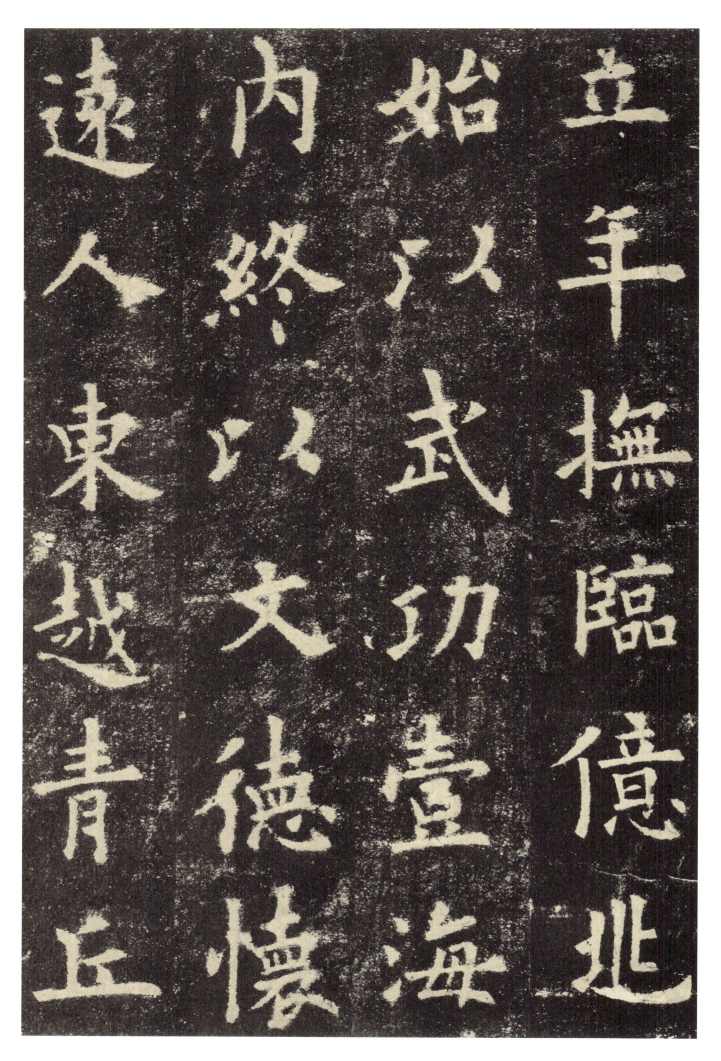

立年,抚临亿兆。始以武功壹海内,终以文德怀远人。东越青丘,

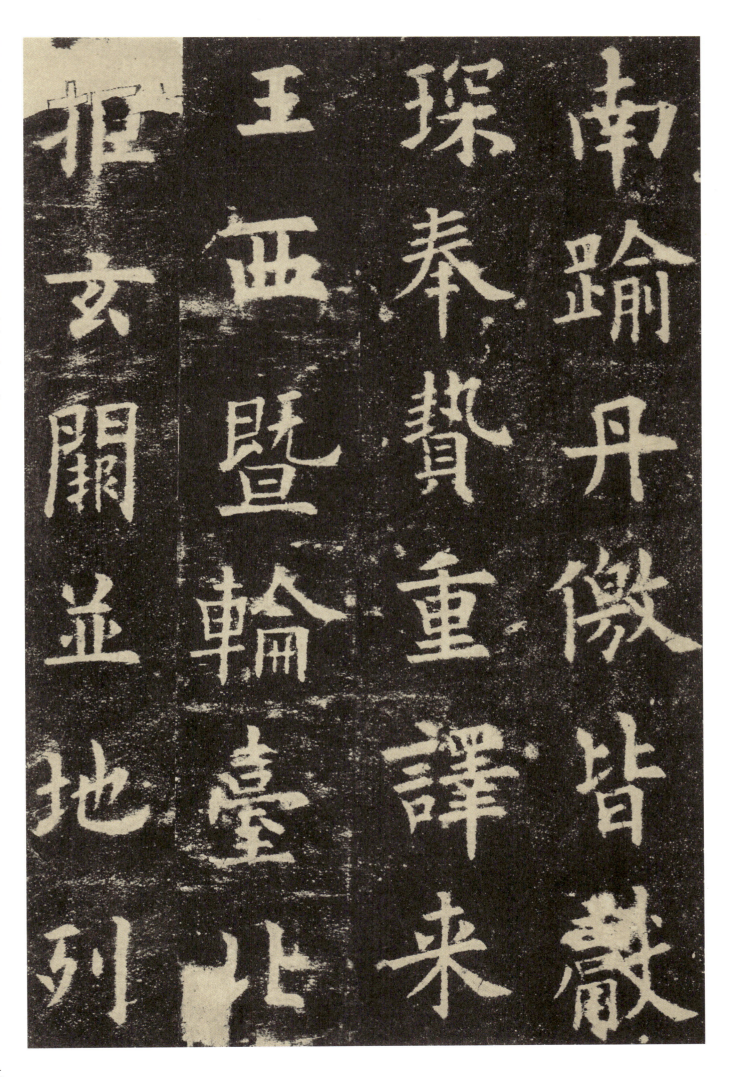

南逾丹徼,皆献琛奉贽,重译来王;西暨轮台,北拒玄阙,并地列

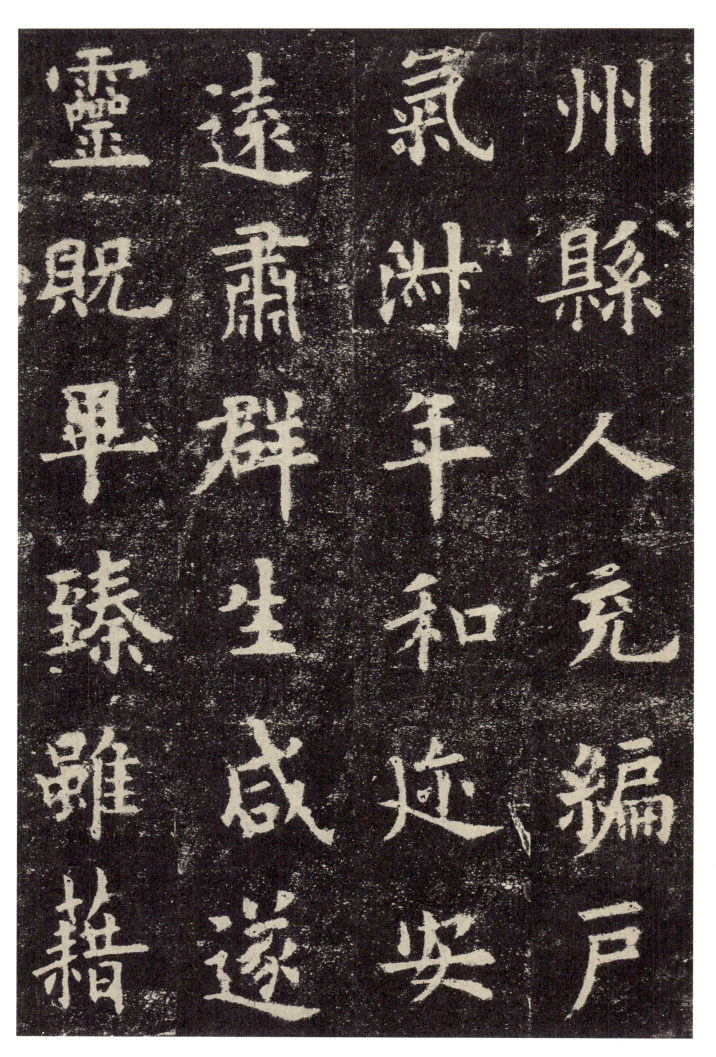

州县，人充编户。气淑年和，迩安远肃，群生咸遂，灵贶毕臻。虽藉

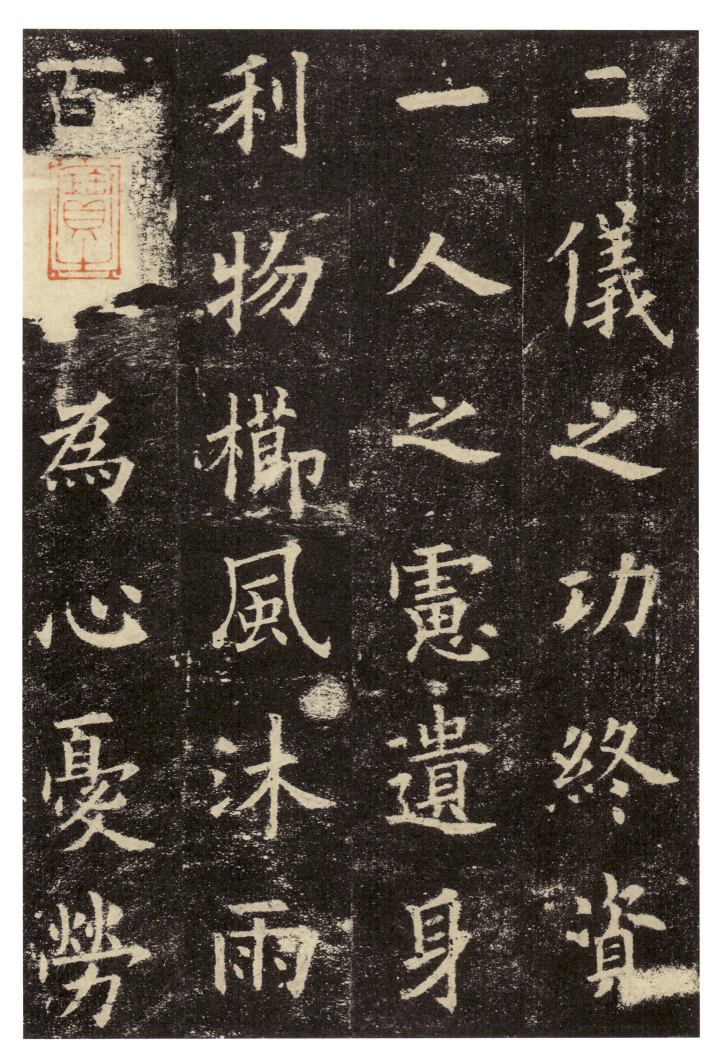

二仪之功,终资一人之虑。遗身利物,栉风沐雨,百姓为心,忧劳

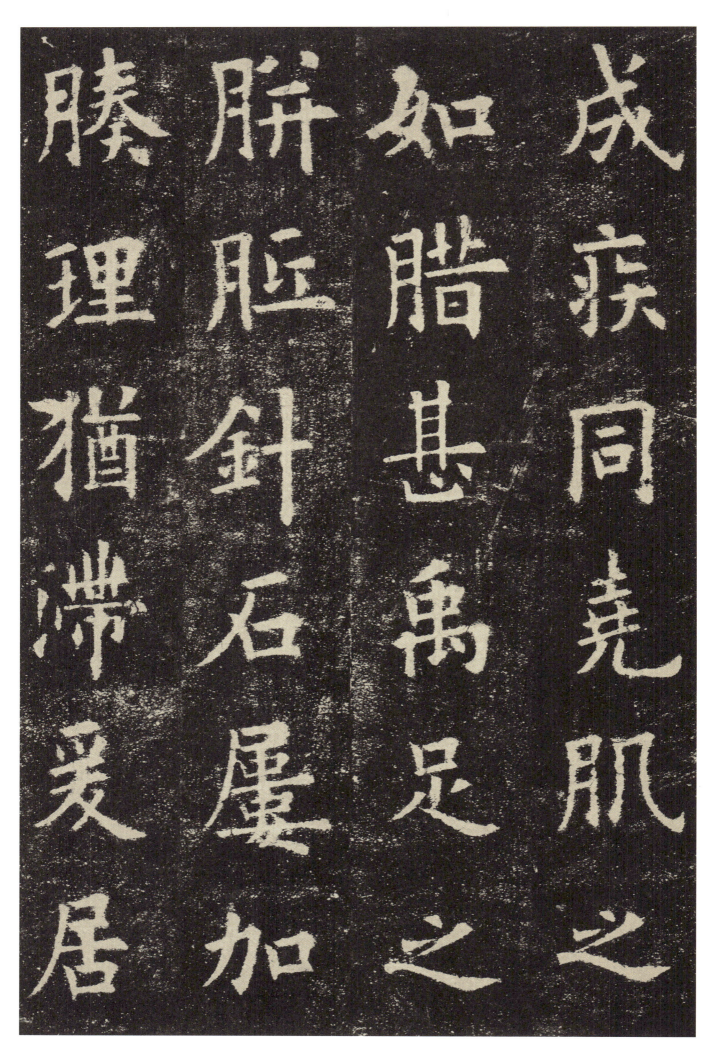

成疾。同尧肌之如腊,甚禹足之胼胝。针石屡加,腠理犹滞。爰居

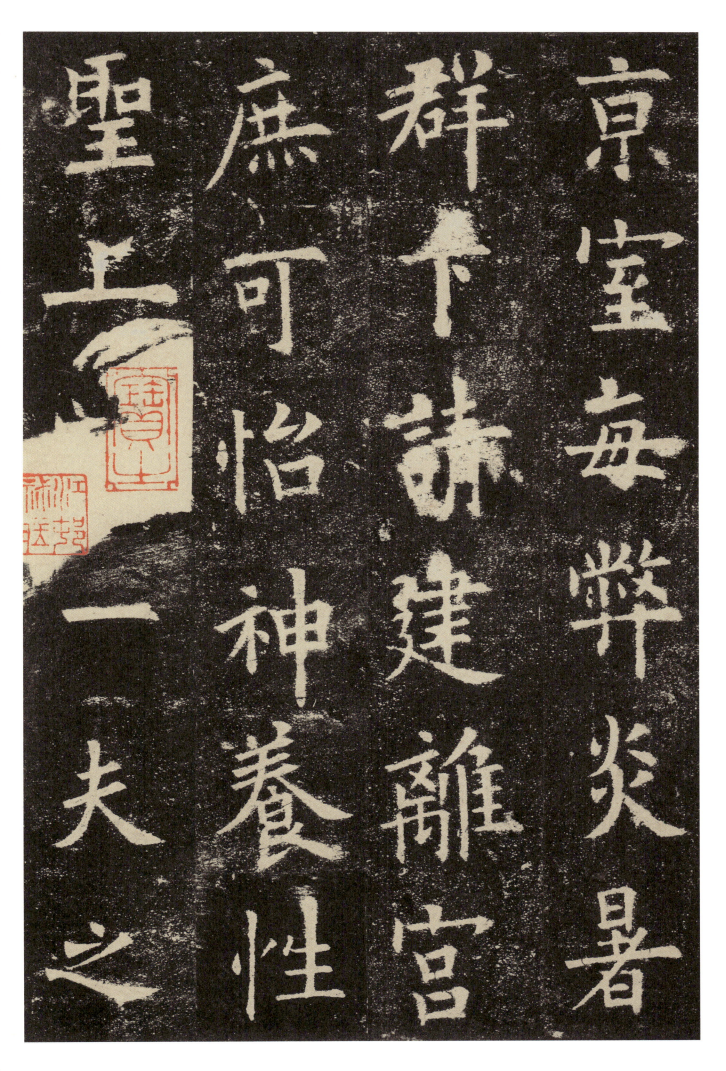

京室,每弊炎暑。群下请建离宫,庶可怡神养性。圣上爱一夫之

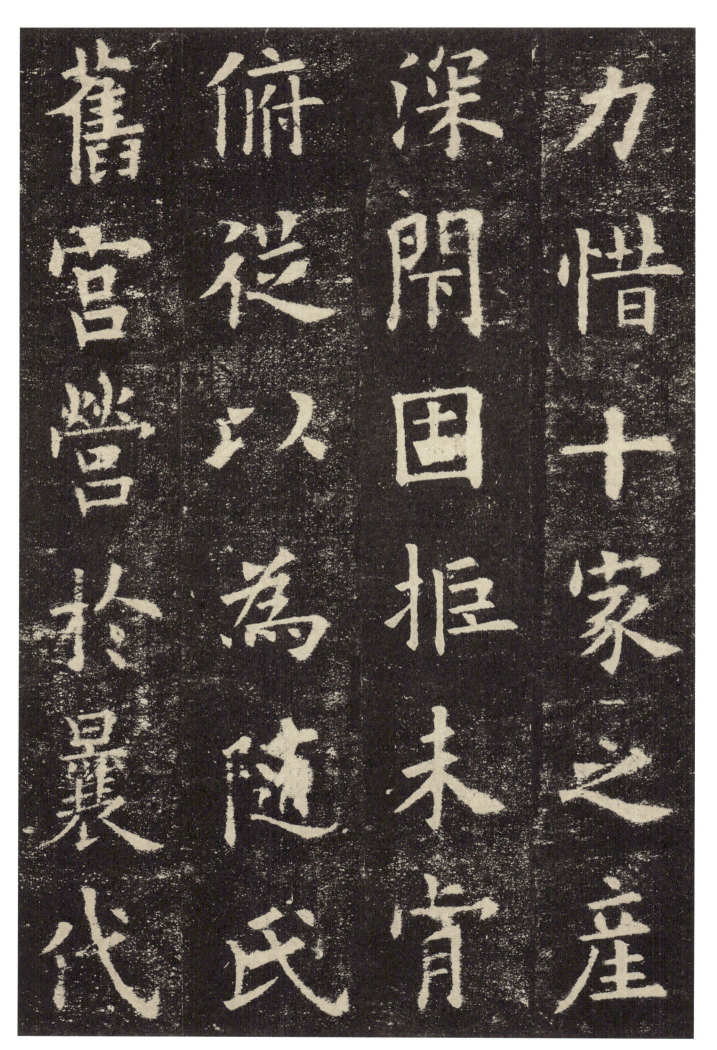

力,惜十家之产。深闭固拒,未肯俯从。以为随氏旧宫,营于曩代,

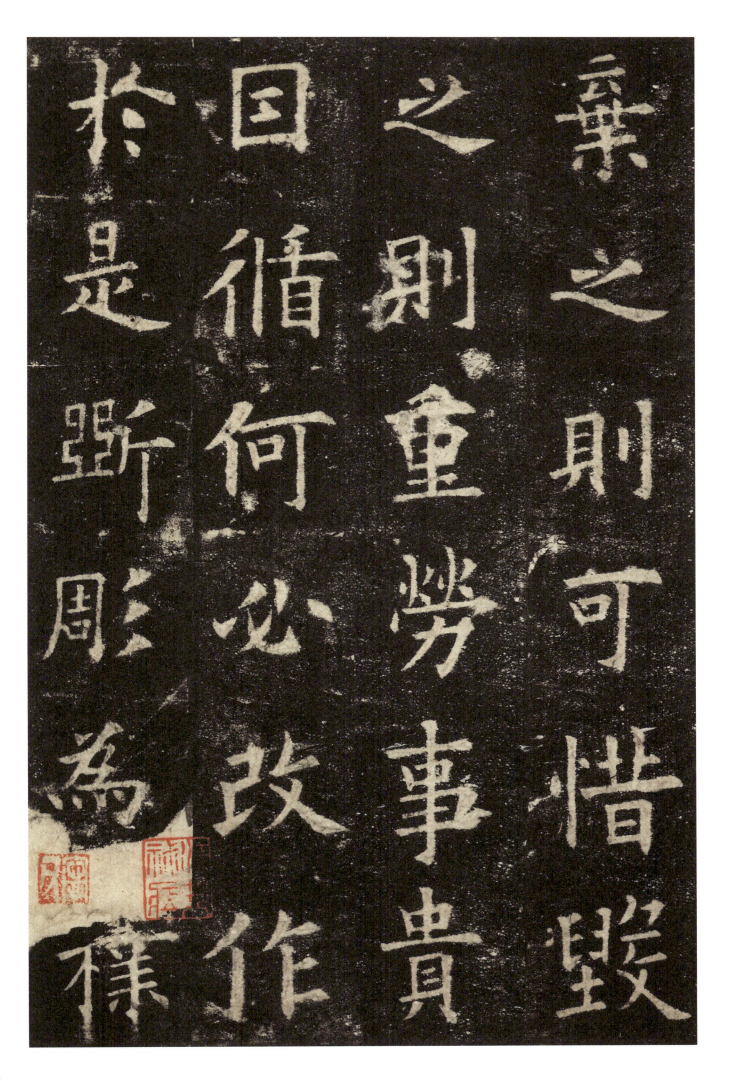

弃之则可惜,毁之则重劳。事贵因循,何必改作?于是斫雕为朴,

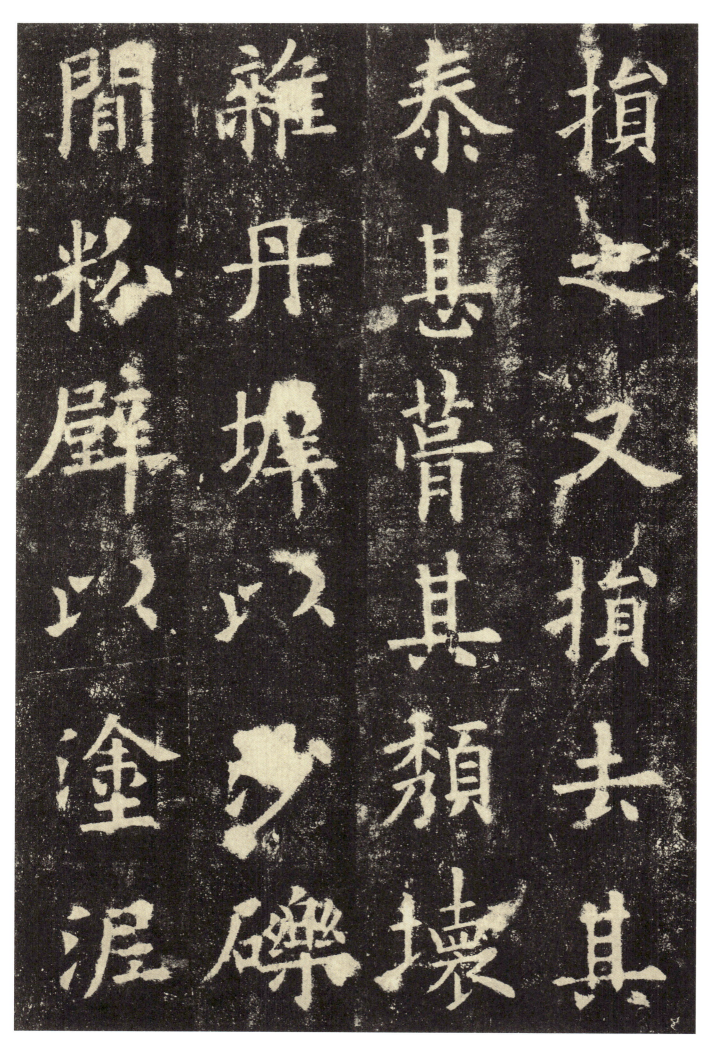

损之又损,去其泰甚,葺其颓坏。杂丹墀以沙砾,间粉壁以涂泥。

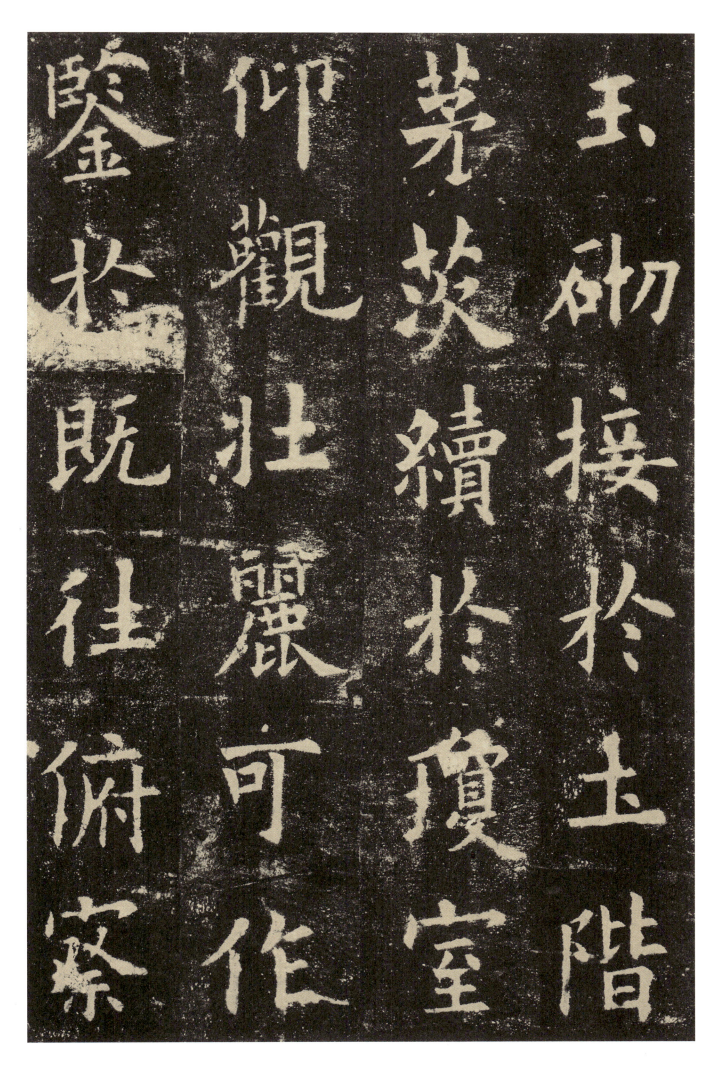

玉砌接于土阶,茅茨续于琼室。仰观壮丽,可作鉴于既往,俯察

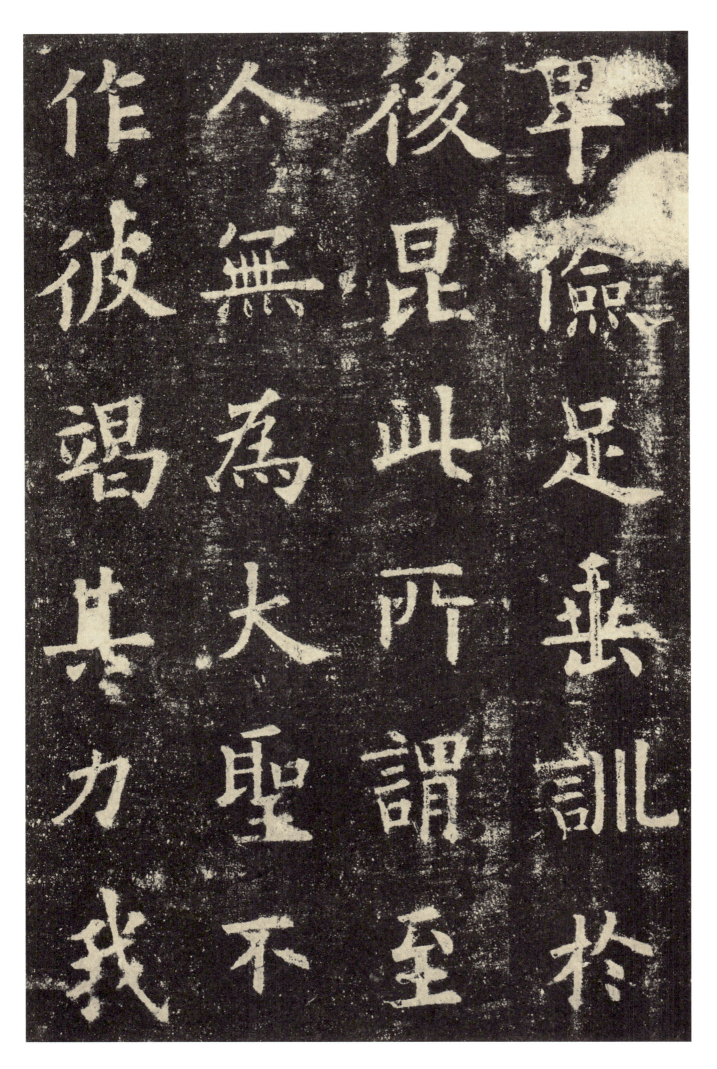

卑俭，足垂训于后昆。此所谓至人无为，大圣不作，彼竭其力，我

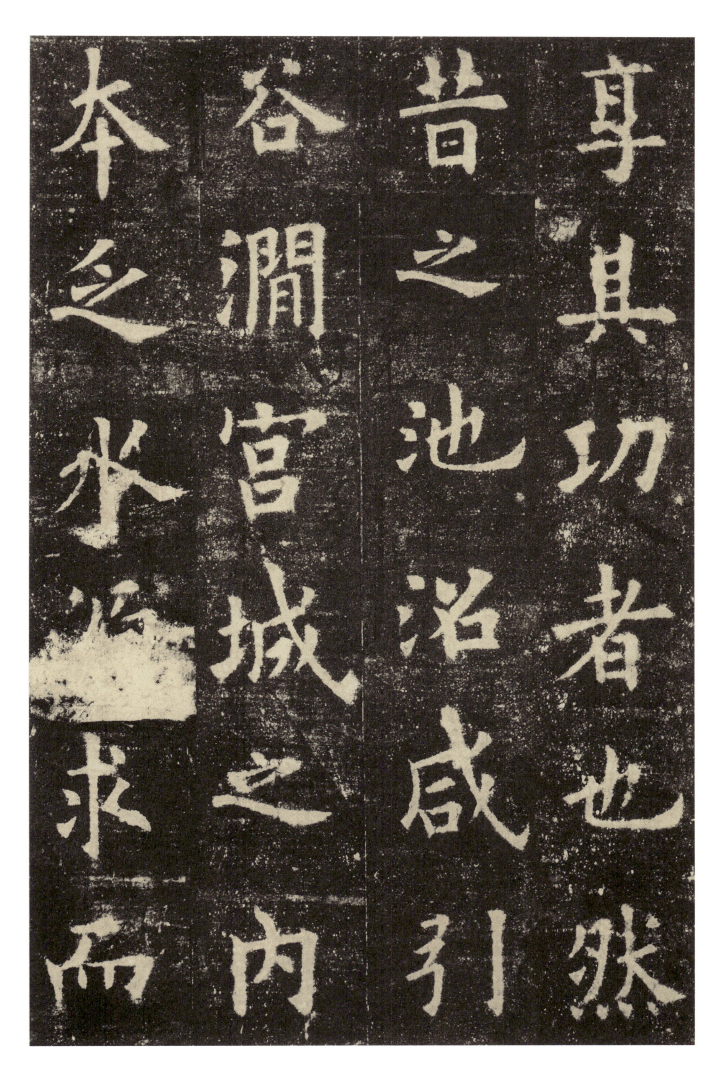

享其功者也。然昔之池沼，咸引谷涧，宫城之内，本乏水源。求而

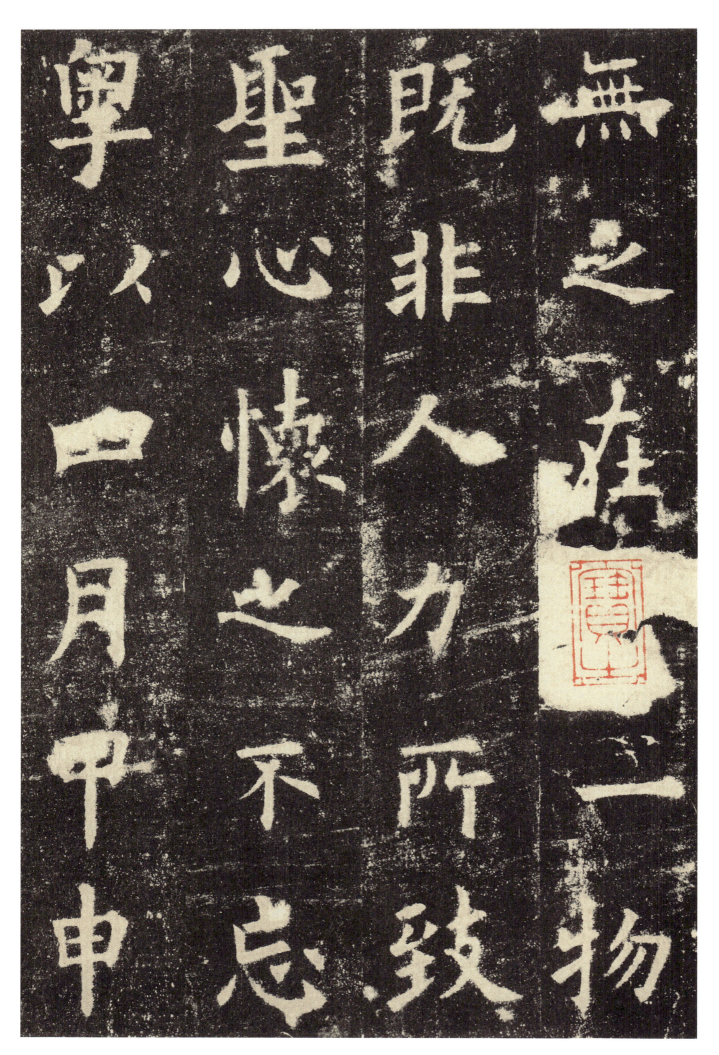

无之,在乎一物。既非人力所致,圣心怀之不忘。粤以四月甲申

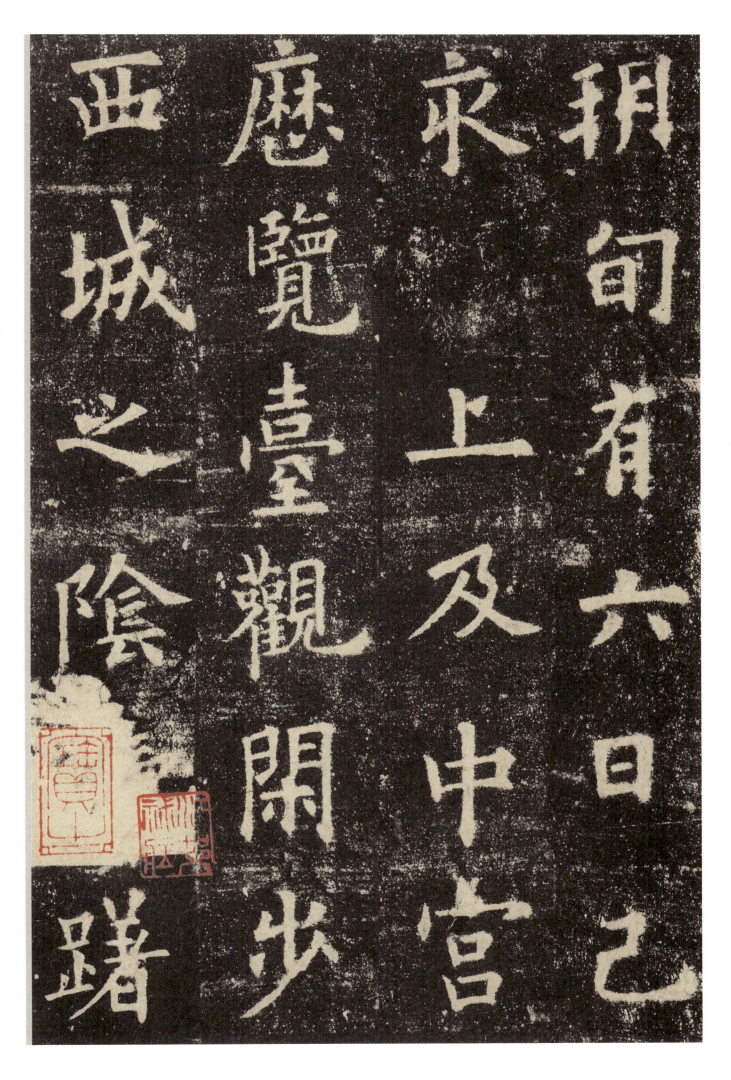

朔旬有六日己亥,上及中宫,历览台观。闲步西城之阴,踌躇

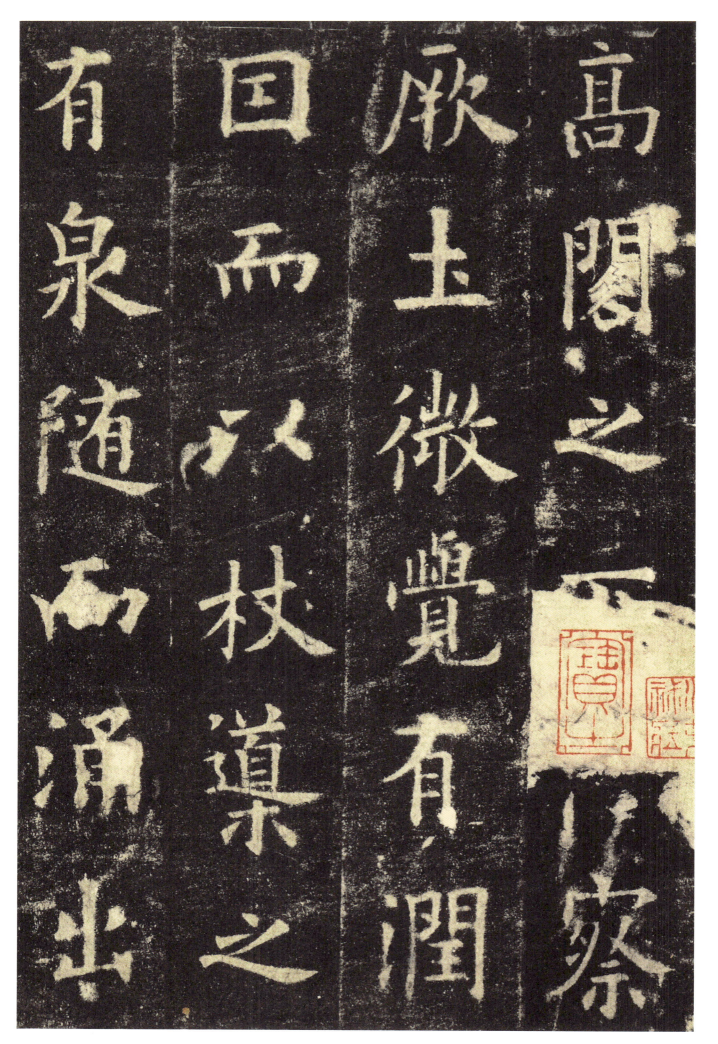

高阁之下，俯察厥土，微觉有润，因而以杖导之，有泉随而涌出。

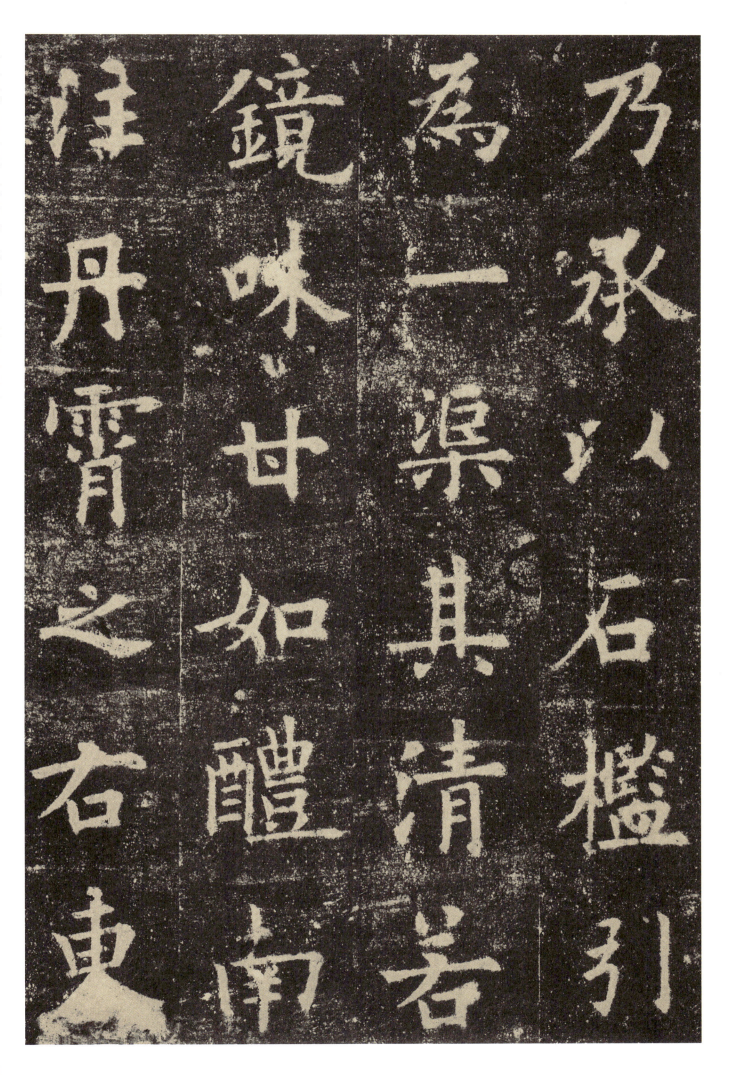

乃承以石槛，引为一渠。其清若镜，味甘如醴。南注丹霄之右，东

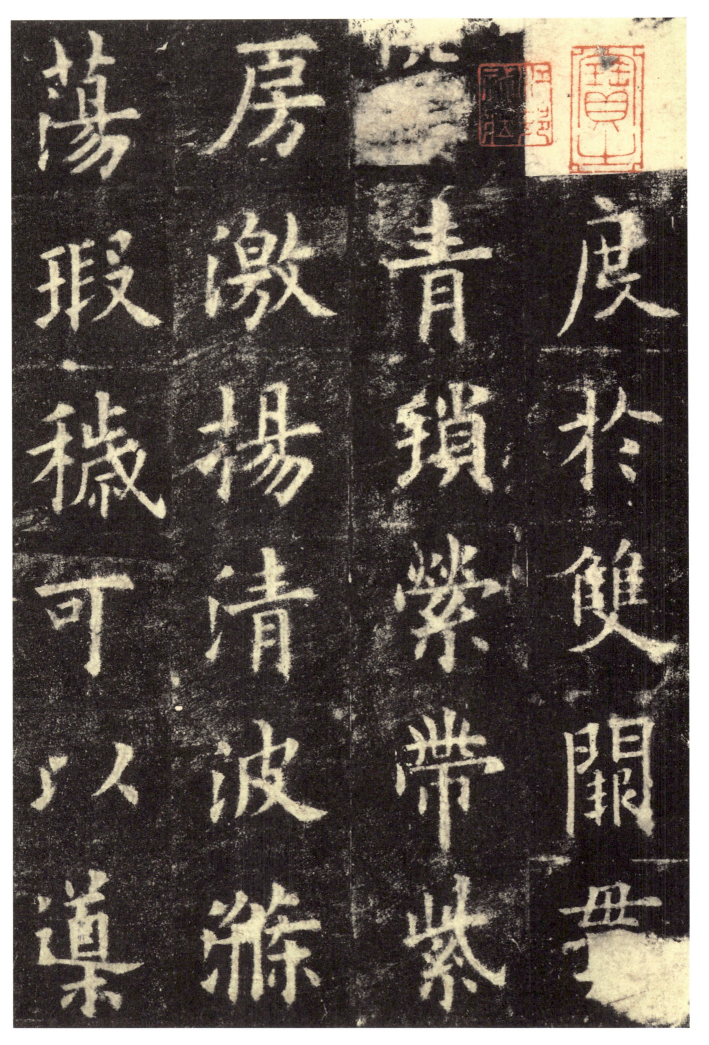

流度于双阙。贯穿青琐，萦带紫房。激扬清波，涤荡瑕秽，可以导

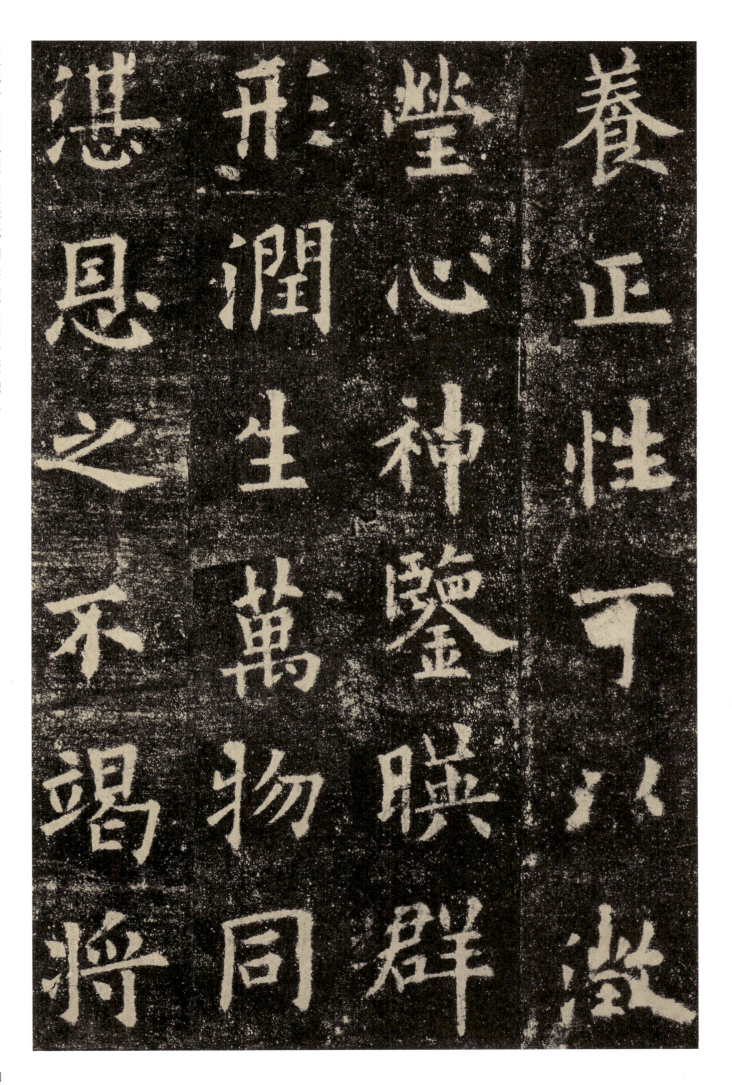

养正性,可以澄莹心神。鉴映群形,润生万物。同湛恩之不竭,将

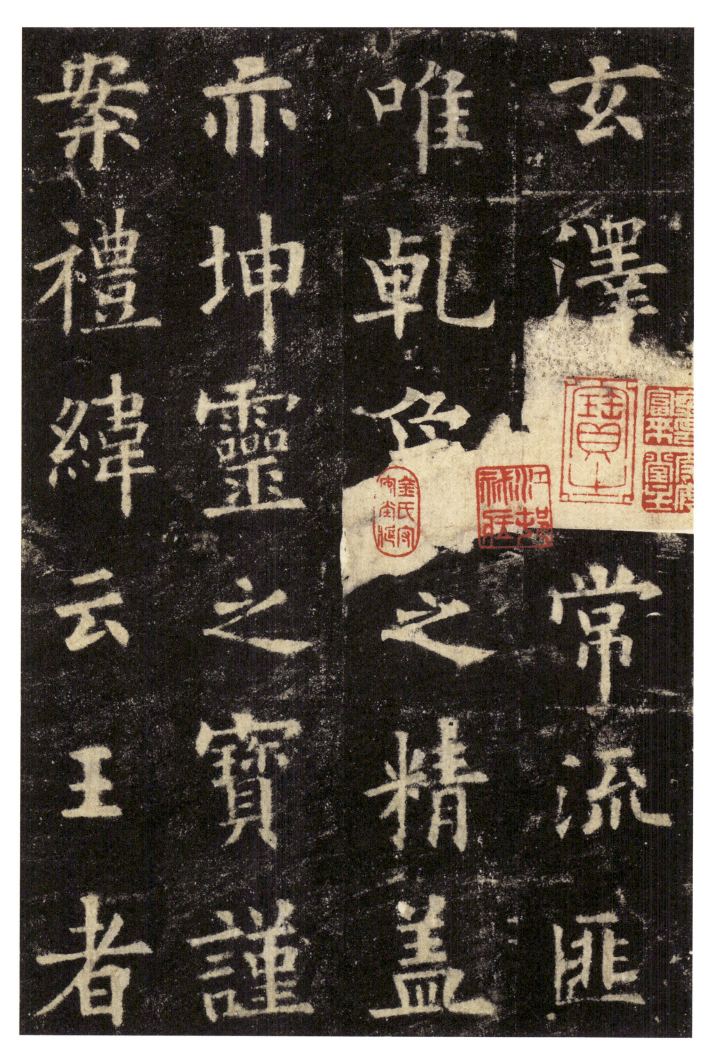

玄泽以常流。匪唯乾象之精,盖亦坤灵之宝。谨案《礼纬》云:『王者

刑杀当罪,赏锡当功,得礼之宜,则醴泉出于阙庭。"《鹖冠子》曰:"圣

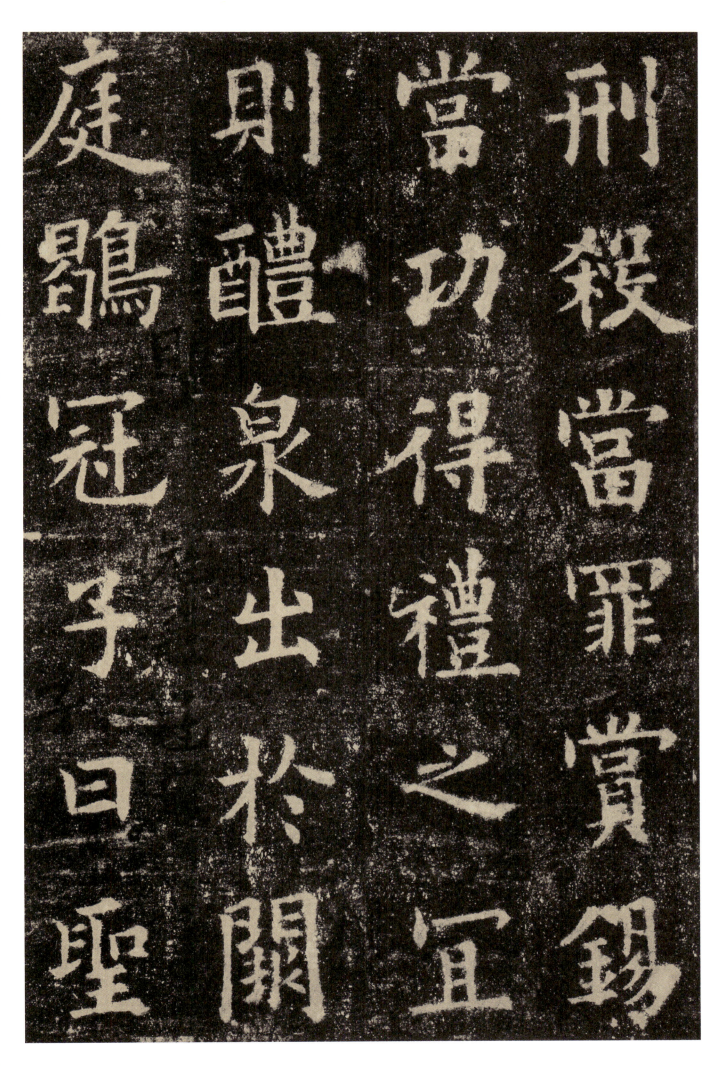

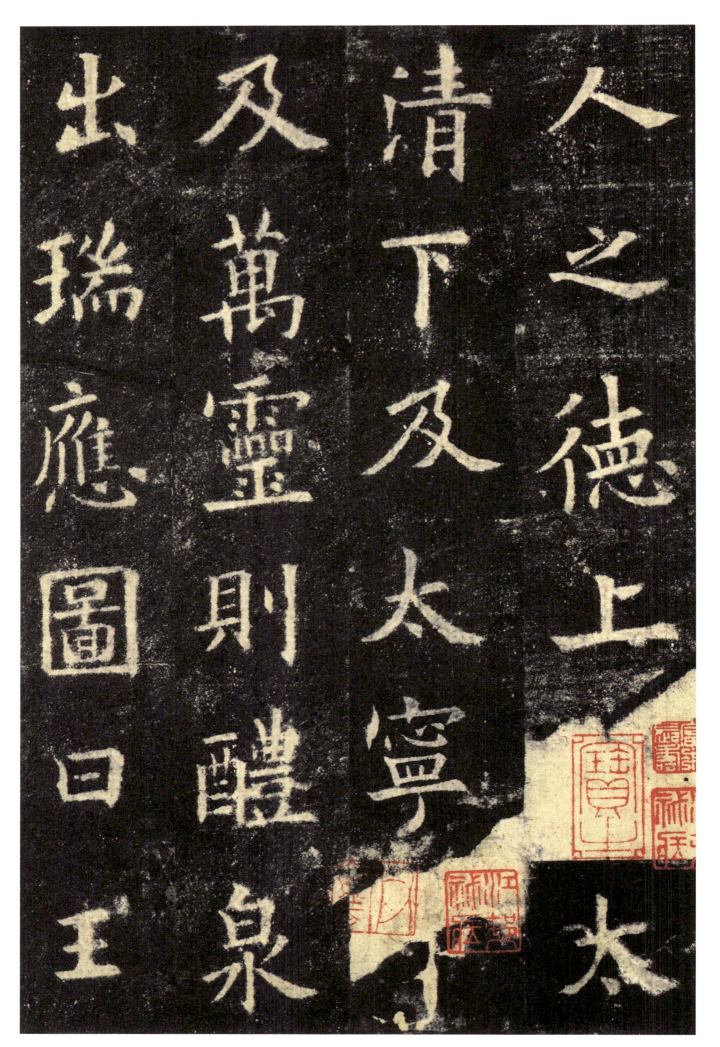

人之德，上及太清，下及太宁，中及万灵，则醴泉出。"《瑞应图》曰："王

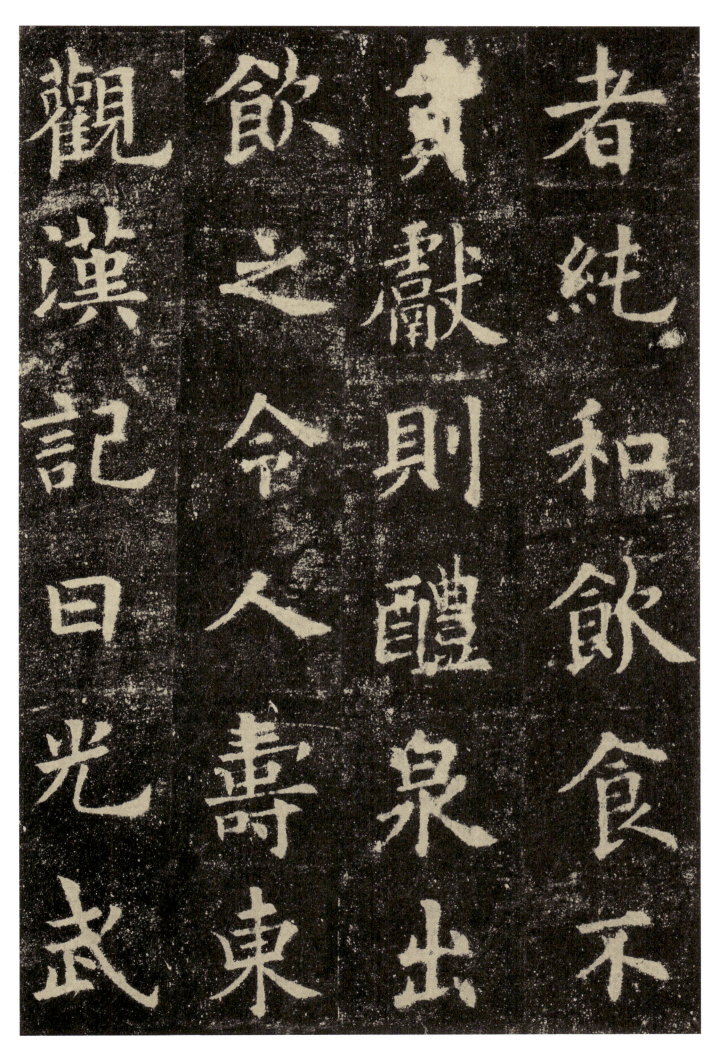

者纯和,饮食不贡献,则醴泉出,饮之令人寿。"《东观汉记》曰:"光武

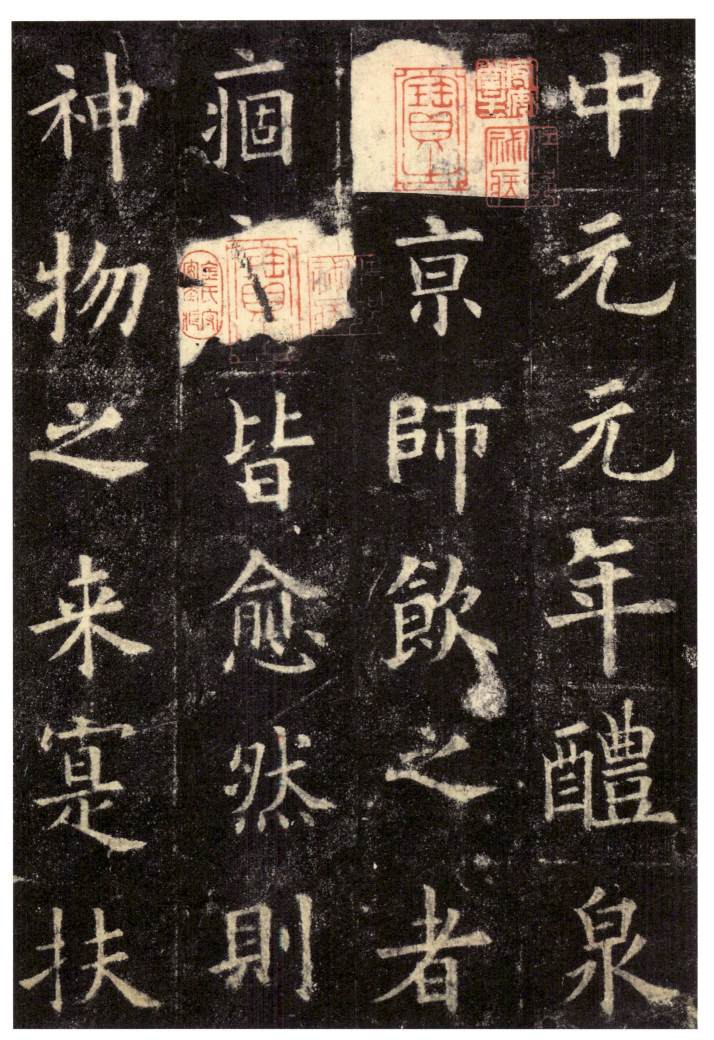

中元元年，醴泉出京师，饮之者痼疾皆愈。」然则神物之来，寔扶

明圣。既可蠲兹沉痼，又将延彼遐龄。是以百辟卿士，相趋动色。

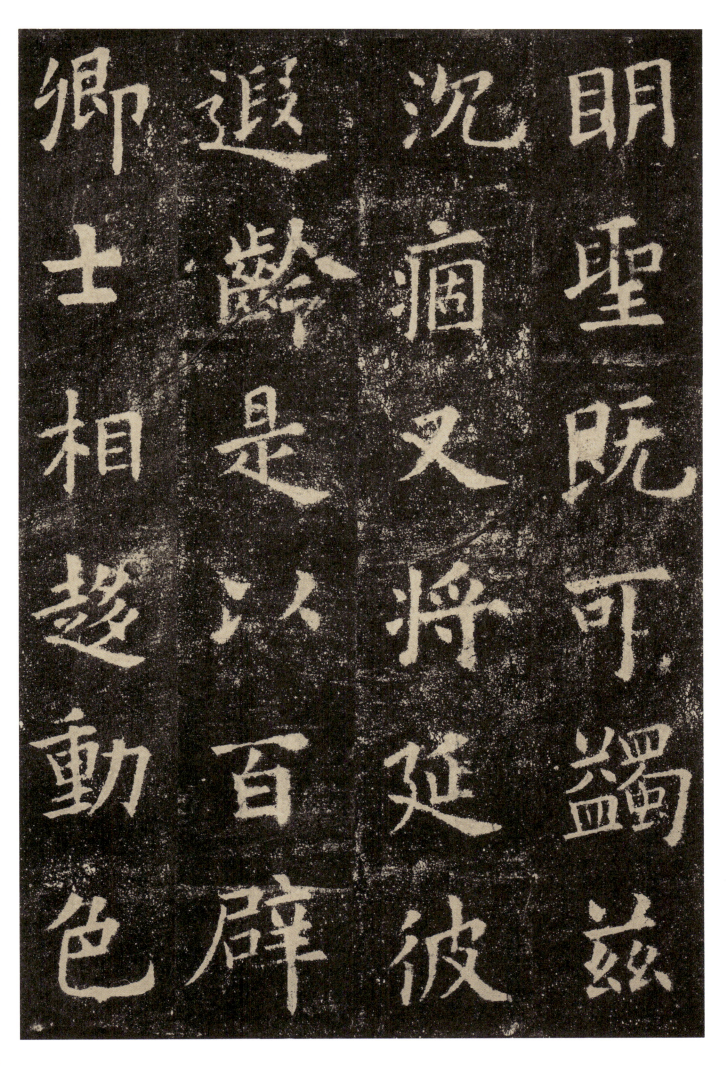

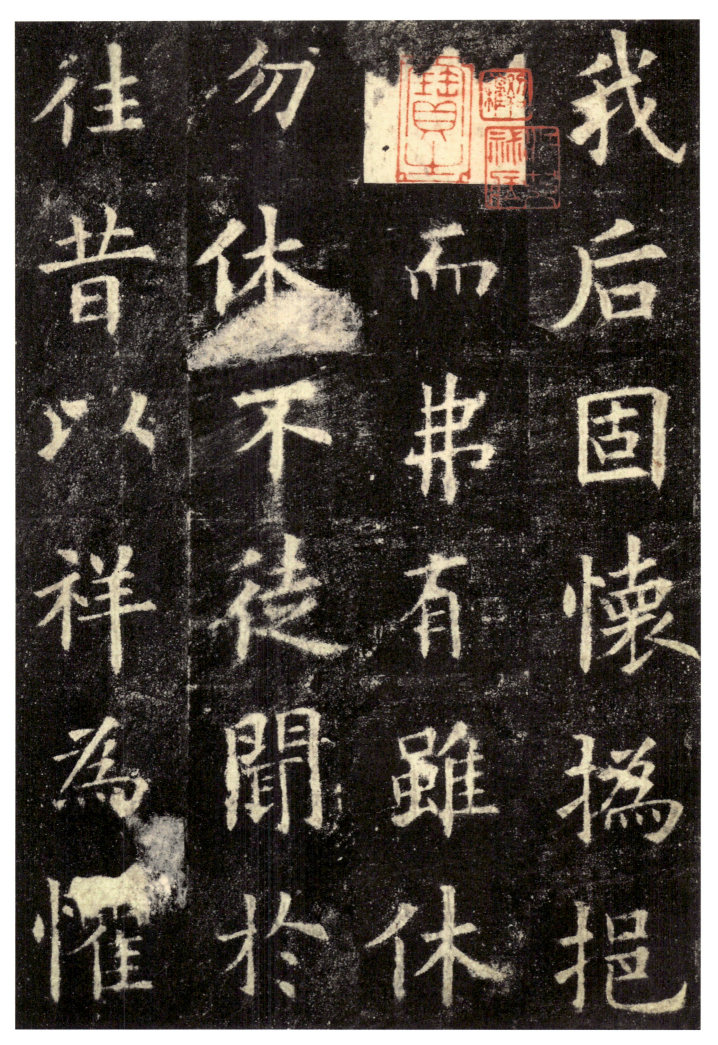

我后固怀挠挹,推而弗有。虽休勿休,不徒闻于往昔,以祥为惧,

实取验于当今。斯乃上帝玄符,天子令德,岂臣之末学所

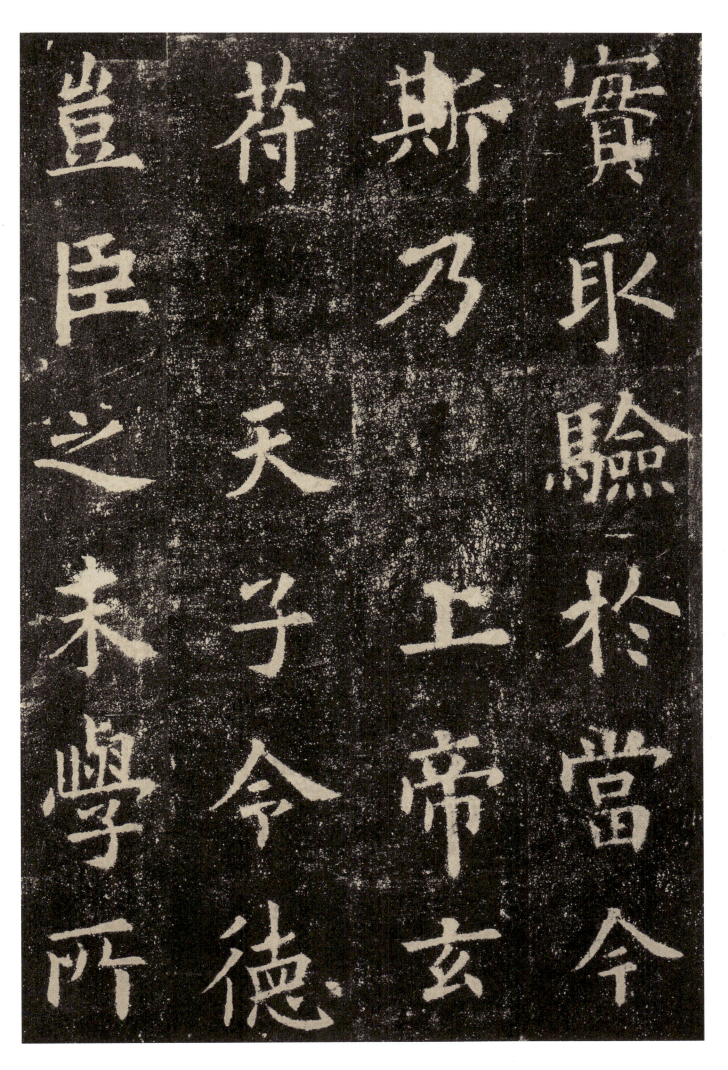

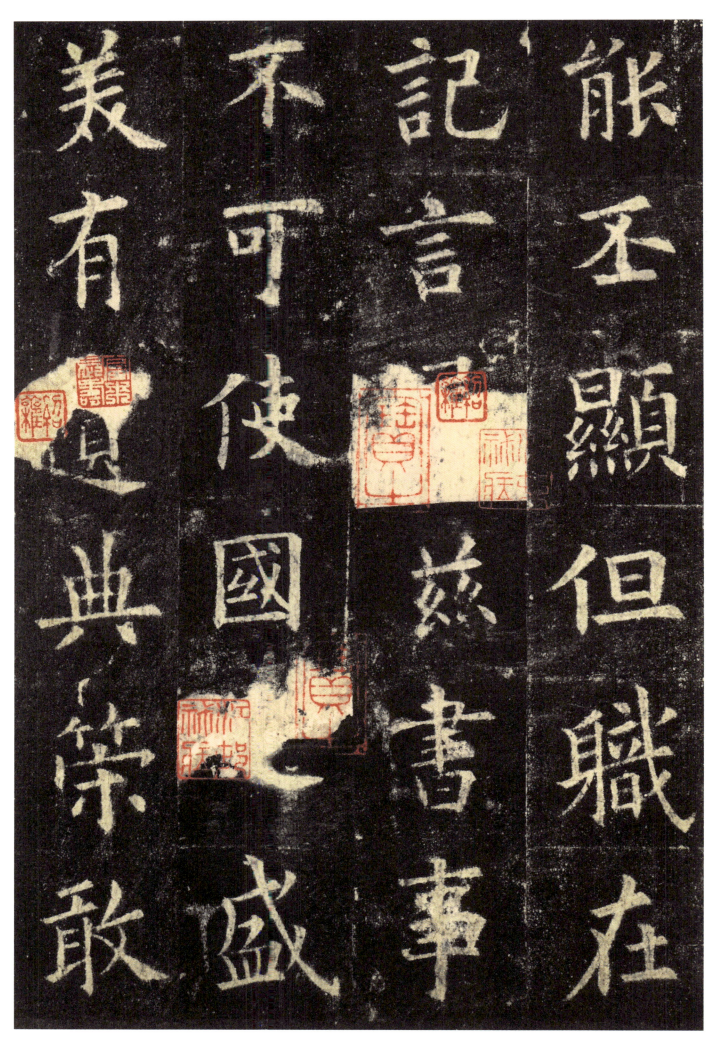

能丕显！但职在记言，属兹书事，不可使国之盛美，有遗典策。敢

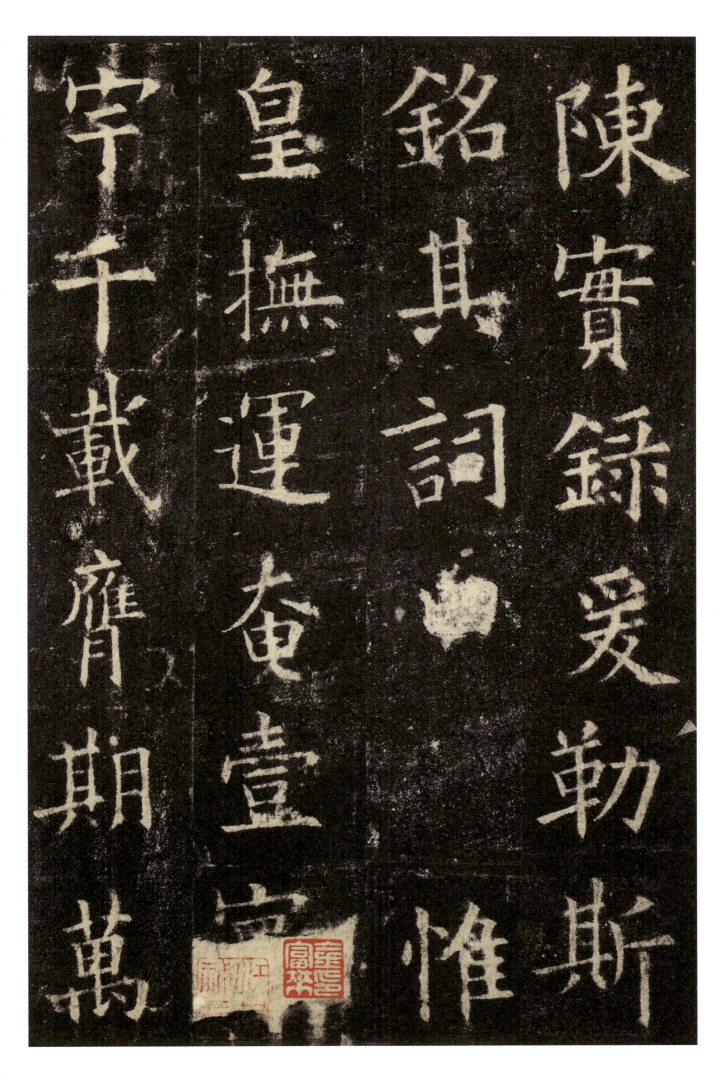

陈实录,爰勒斯铭。其词曰:"惟皇抚运,奄壹寰宇。千载膺期,万

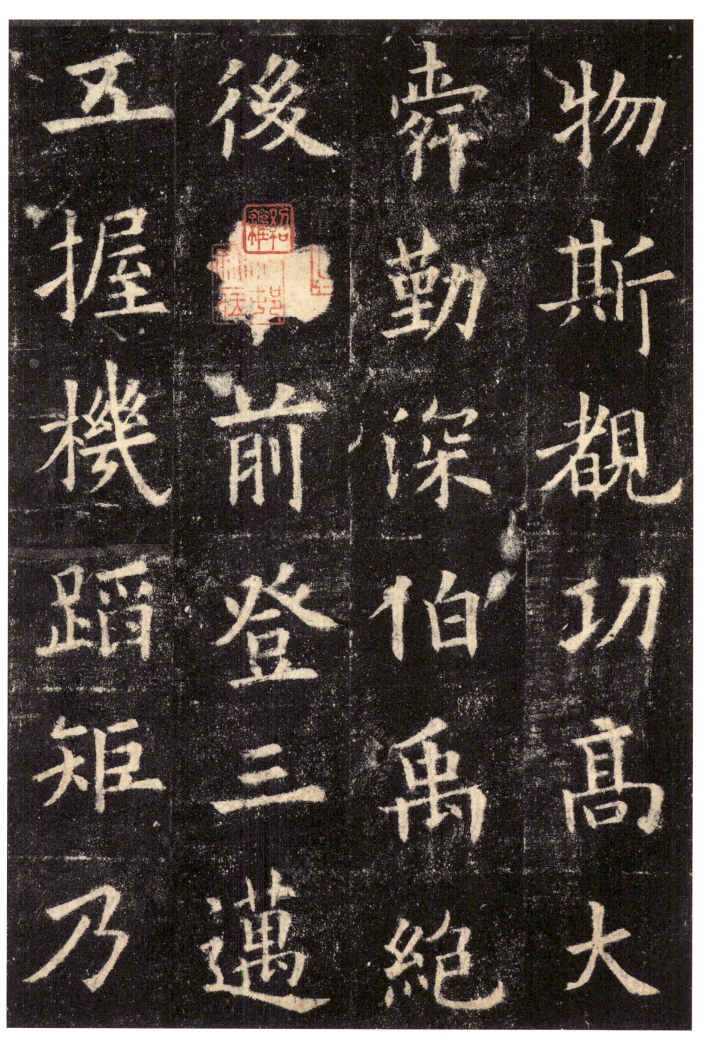

物斯睹。功高大舜,勤深伯禹。绝后承前,登三迈五。握机蹈矩,乃

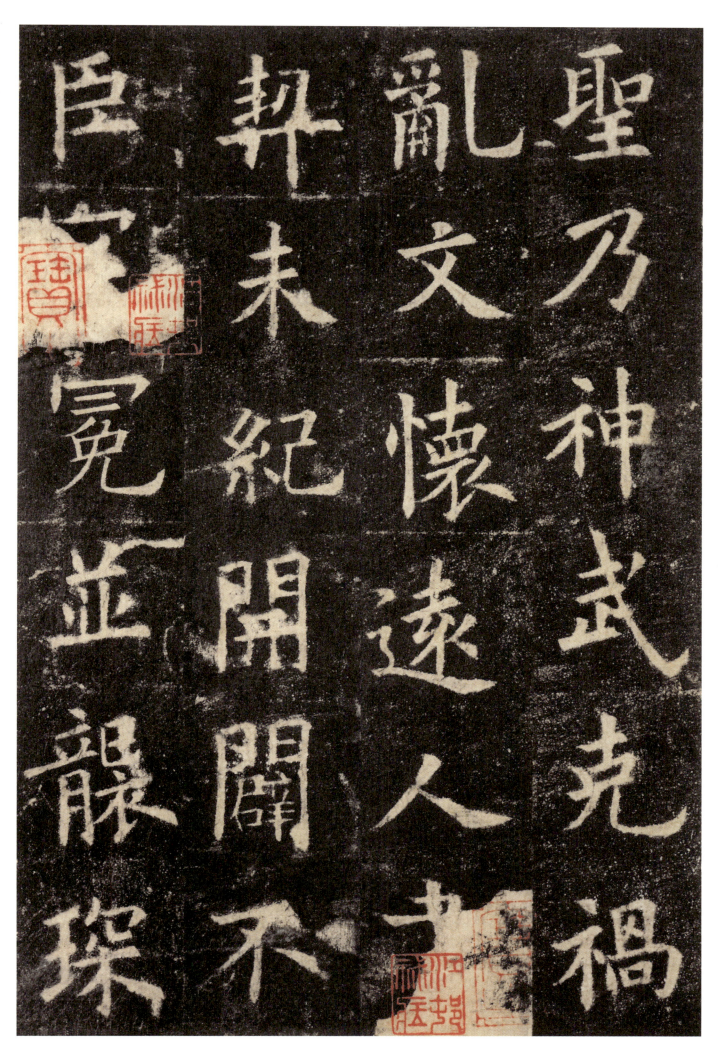

圣乃神。武克祸乱,文怀远人。书契未纪,开辟不臣。冠冕并袭,琛

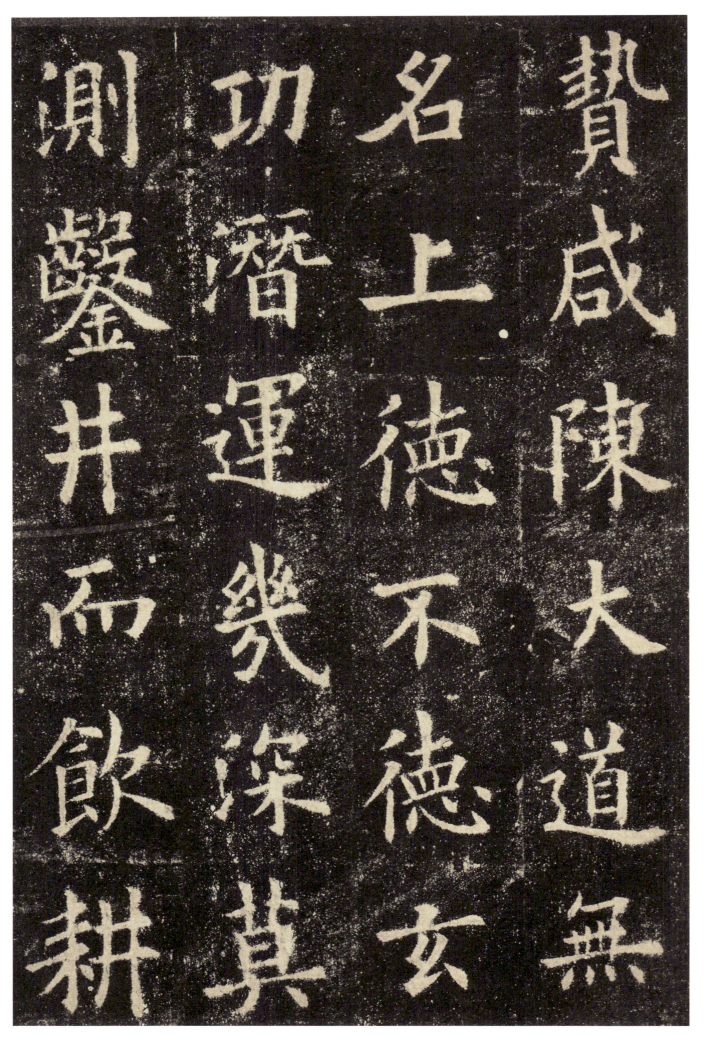

赞咸陈。大道无名，上德不德。玄功潜运，几深莫测。凿井而饮，耕

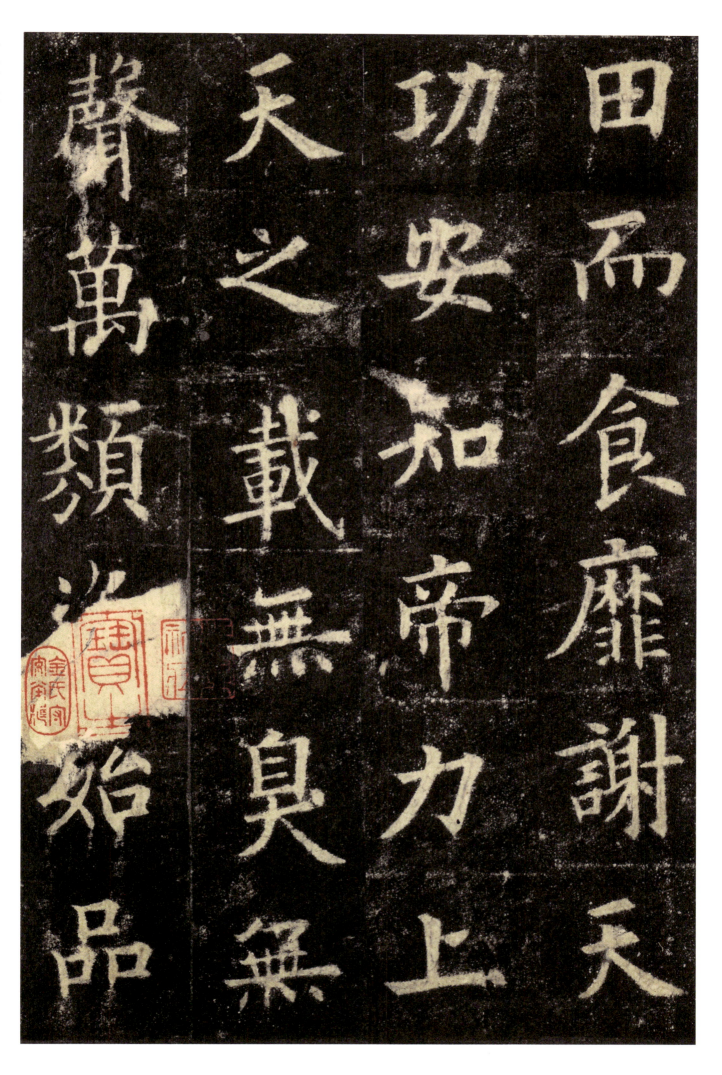

田而食。靡谢天功，安知帝力。上天之载，无臭无声。万类资始，品

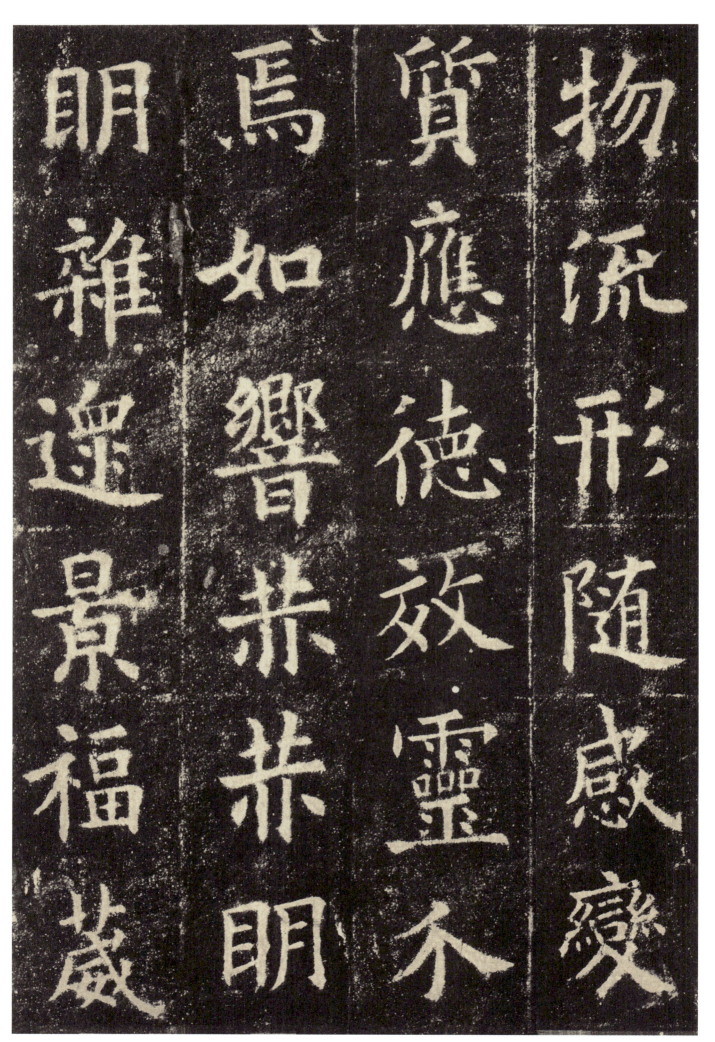

物流形，随感变质，应德效灵。介焉如响，赫赫明明。杂遝景福，葳

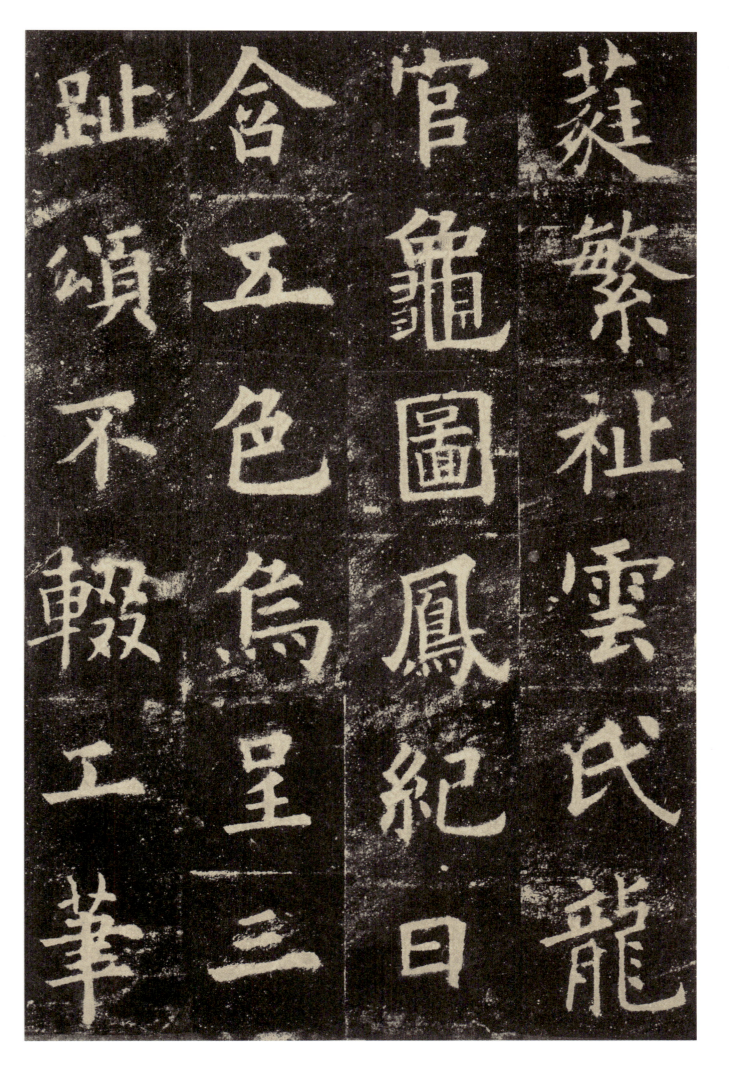

蕤繁祉。云氏龙官，龟图凤纪。日含五色，乌呈三趾。颂不辍工，笔

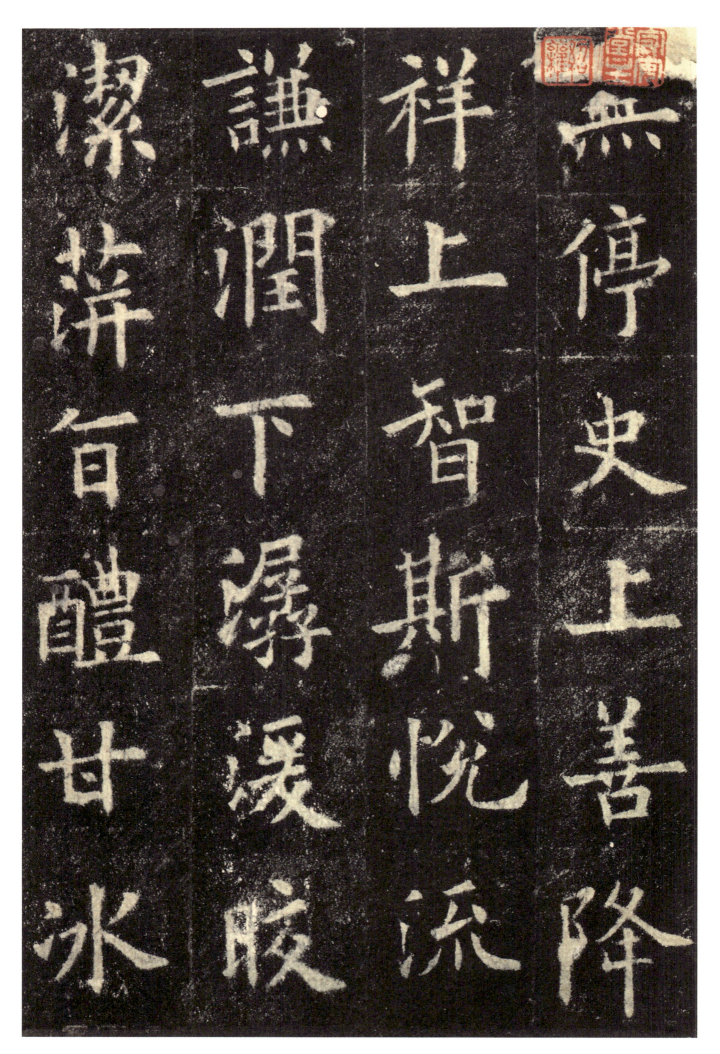

无停史。上善降祥，上智斯悦。流谦润下，潺湲皎洁。萍旨醴甘，冰

凝镜澈。用之日新,挹之无竭。道随时泰,庆与泉流。我后夕惕,

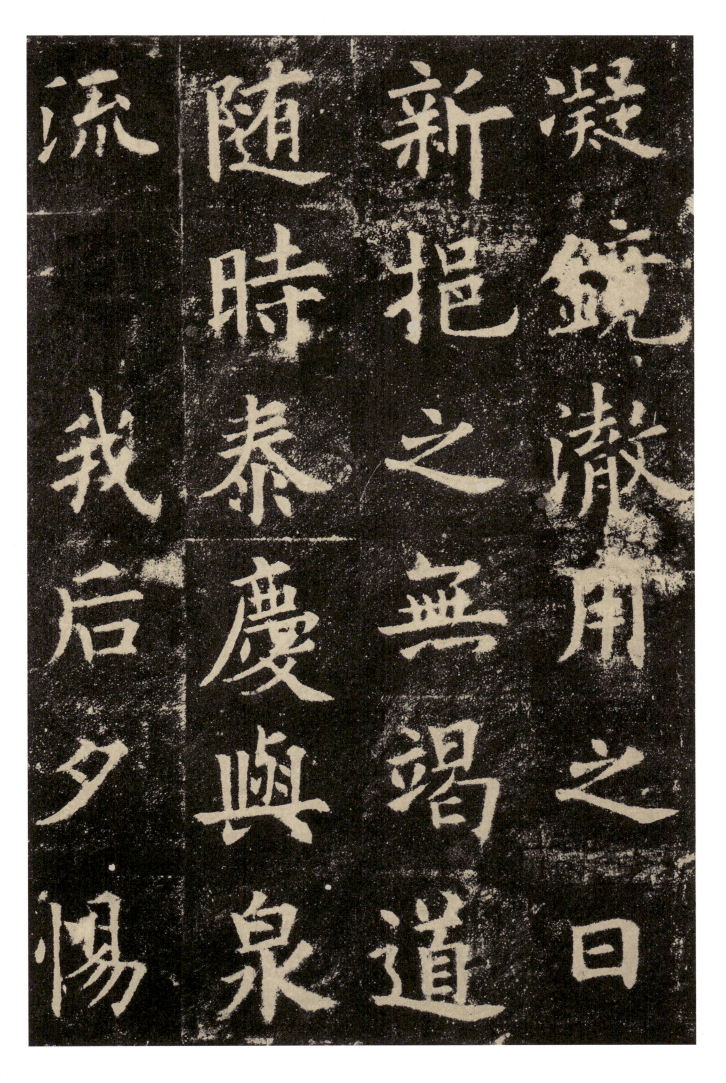

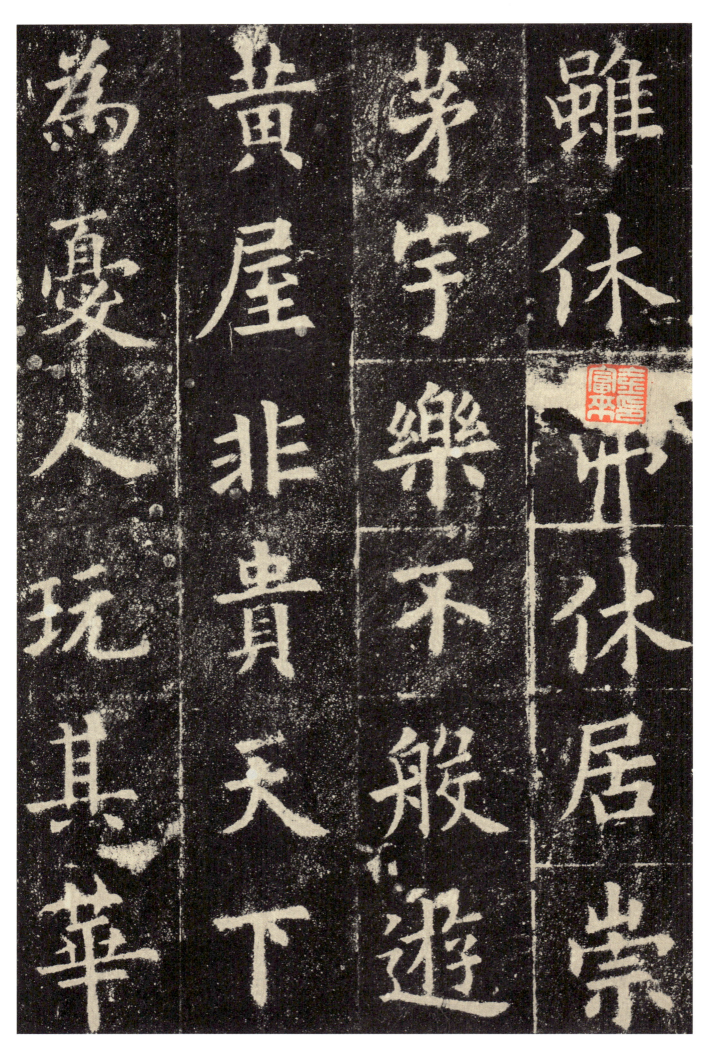

虽休弗休。居崇茅宇,乐不般游。黄屋非贵,天下为忧。人玩其华,

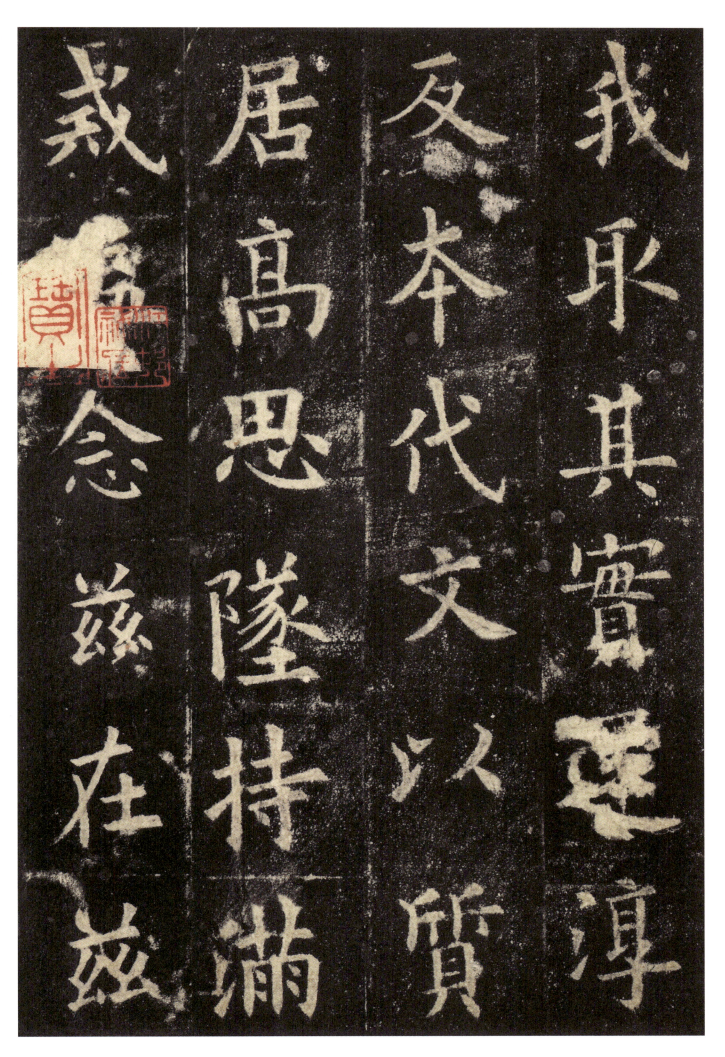

我取其实。还淳反本，代文以质。居高思坠，持满戒溢。念兹在兹，

永保贞吉。

兼太子率更令、勃海男，臣欧阳询奉敕书。

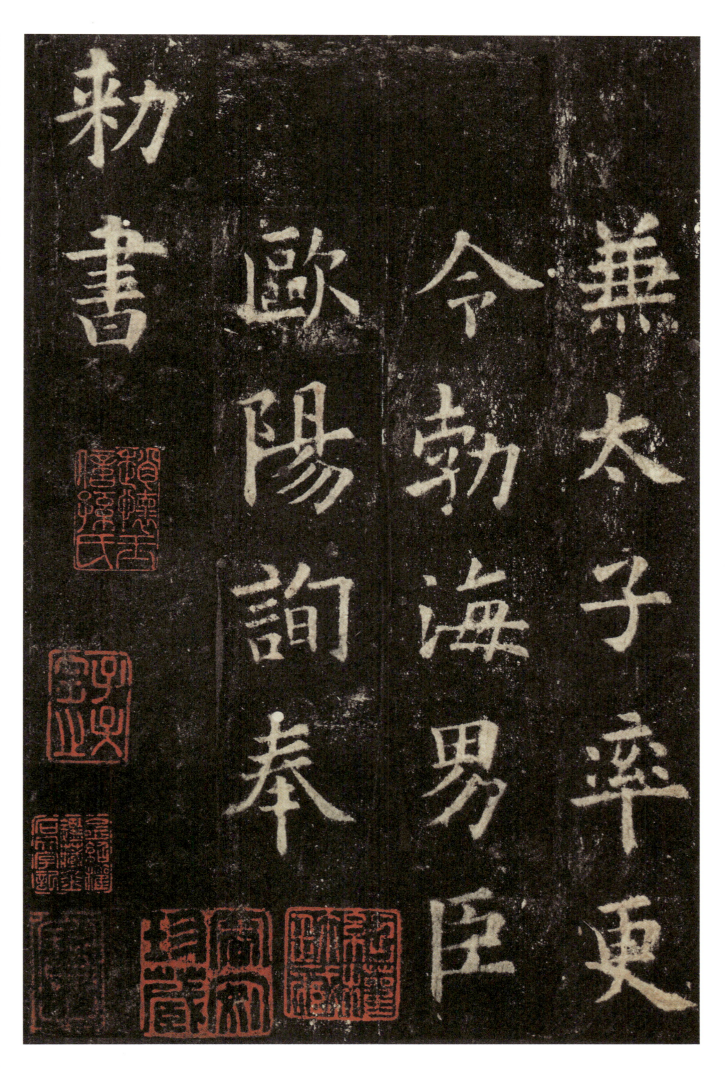

扫描下方二维码，观看"怎样学书法"系列教学视频。

周鸿图讲执笔运腕

周鸿图讲书法　抖音

周鸿图讲书法　小红书